大地如詩綻放

余世仁攝影集

余世仁 攝影 · 許世賢 撰文

新世紀美學 出版

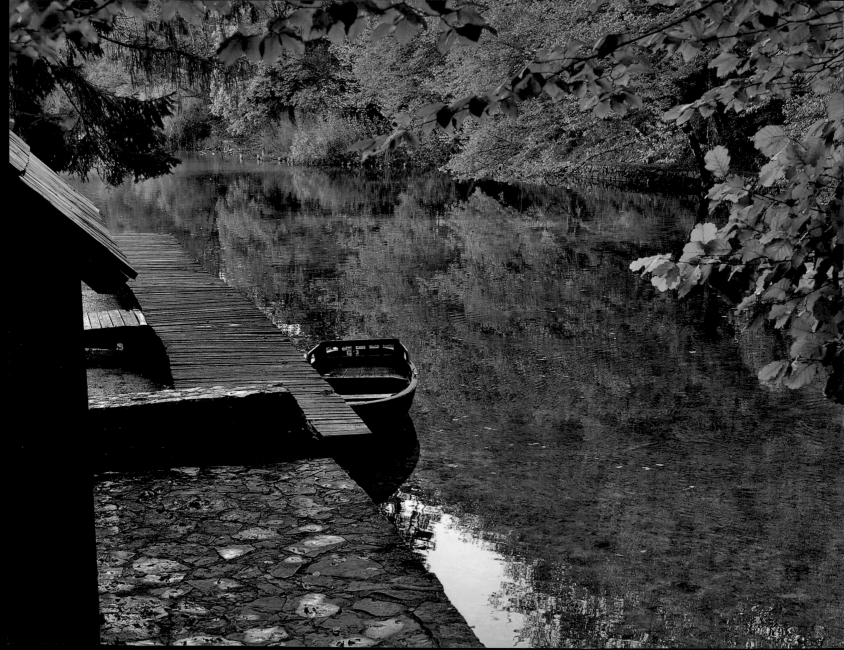

看天地瀇氣迴腸如詩遼闊，生命如花綻放。

余世仁

余世仁畢業於國立陽明大學,攝影資歷 40 年。其專注攝影藝術的精進與心靈淬鍊,如同他在專業領域的堅持與執著。熱愛藝術的心靈,原本以繪畫作為創作媒材,但因工作關係,在接觸攝影藝術後,為瞬間捕捉大自然神韻的壯闊詩意所折服。自此踏入上山下海,遊歷世界的旅人之路,足跡遍及各大洲,也不忽略自己家園。他的攝影作品從花卉到山河海洋包羅萬象,捕捉大地遼闊景緻,強調人與自然的心靈對話,生動紀實繁花綻放、松鼠嬉戲雅生命之歌,鉅細靡遺。慈悲豐富心靈呈現其樸質無華影像,更能深入大地之心,以行腳淬鍊昇華的靈魂。

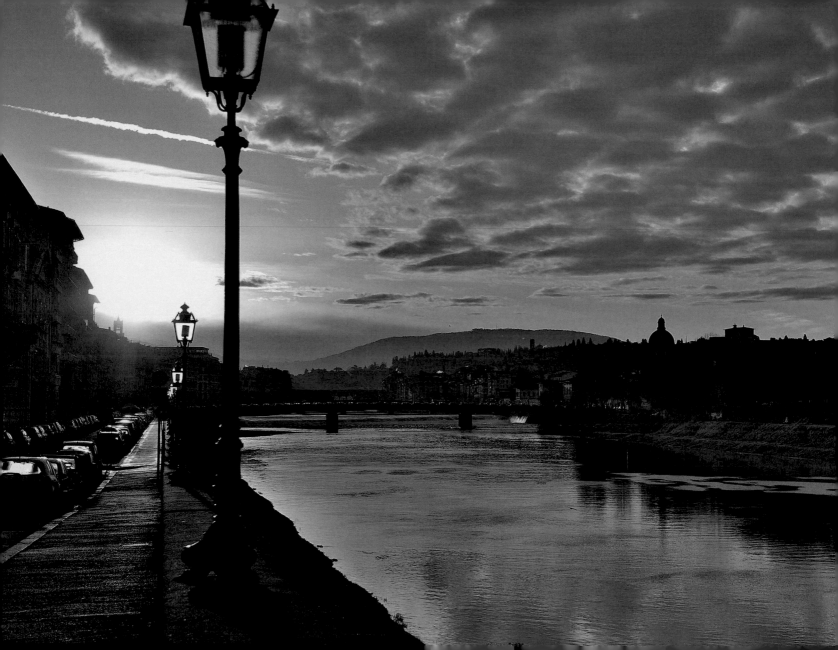

燦然微笑如詩生命行者　　　　　　　　許世賢

看大地綻放花漾晨曦

任地表藏起夕陽

看天地盪氣迴腸如詩遼闊

生命如花綻放

以鏡頭行腳大地的攝影家，以璀璨生命試煉無常的詩人。余世仁老師充滿詩意的影像收錄大地詩意無盡藏，胡淑娟老師爽朗笑意綻放如花生命，慈悲關懷溢滿心田。《大地如詩綻放─余世仁攝影集》與《生命如花綻放─胡淑娟詩集》是一套充滿能量與愛的書，兩位行者給世界的禮物，而如詩設計是我給他們的禮物。

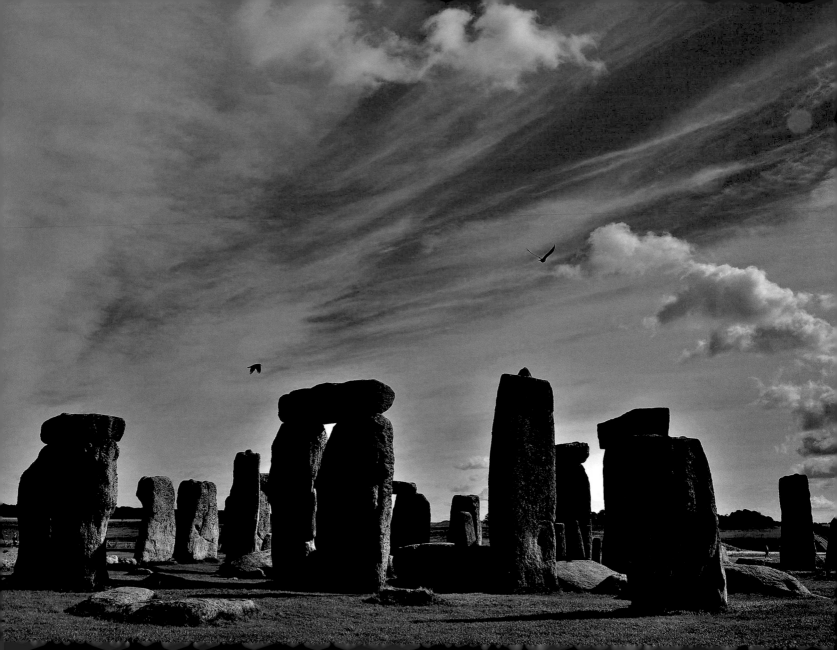

攝取那份美好的感動 　　　　　　　　余世仁

我對攝影的愛好自大學時期開始，舉凡底片的暗房沖洗、美術編輯都曾學習，而且親力親為 ，總是不眠不休，要求到完美地步為止。及至現今數位攝影時代，記憶卡取代底片，仍然保持對攝影的愛好與熱情。每每上山下海去衝景，甚至旅行到世界各地，就是為了能夠攝取那份美好的感動，經常起得比公雞還早，忍飢挨餓在所不辭，如果拍到美圖就一切滿足，這是大部分攝影人共走的路途。累積一段時日之後，希望拍到的影像能夠分享給大家，才有攝影集冊出版的念想，巧遇許世賢社長的看重與成全，才能讓念想得以實現，感恩大家的支持與鼓勵！

目次 大地如詩綻放
余世仁攝影集

007　　推薦序　燦然微笑如詩生命行者　許世賢

009　　自　序，攝取那份美好的感動　余世仁

Chaper 1

013　　山河之戀

Chaper 2

071　　大地行腳

Chaper 3

125　　繁華似錦

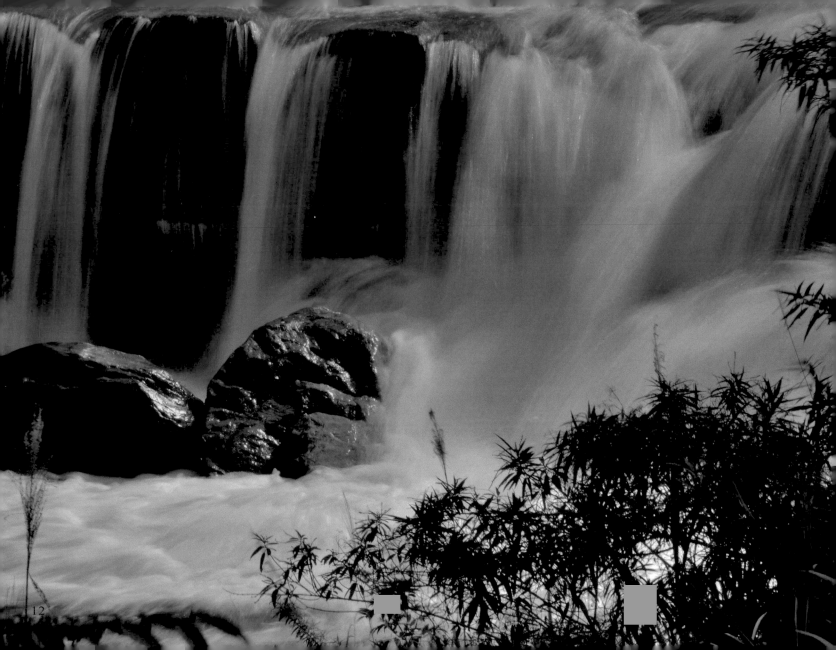

山河之戀

Chaper 1

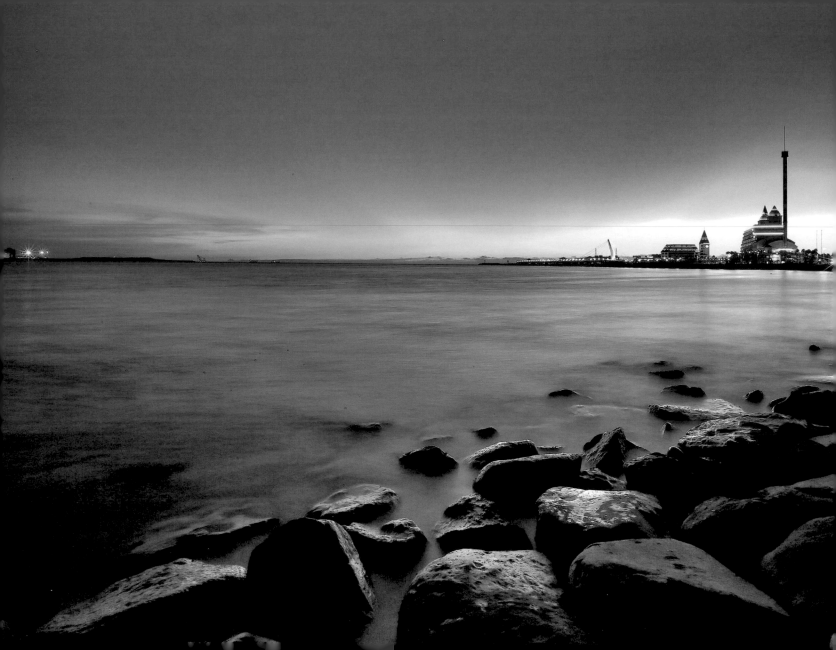

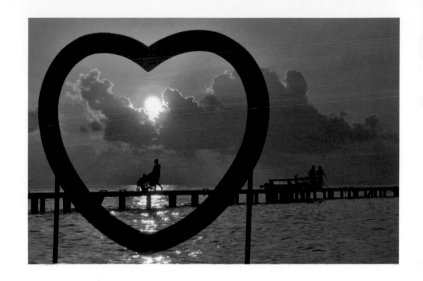

我的心隨風在地表起伏

行囊裝滿異域風情

散播歡樂與希望的種子

我的靈魂循光明通道旅行

隨透明浮現宇宙藍圖

朗讀穿越時空動人詩篇

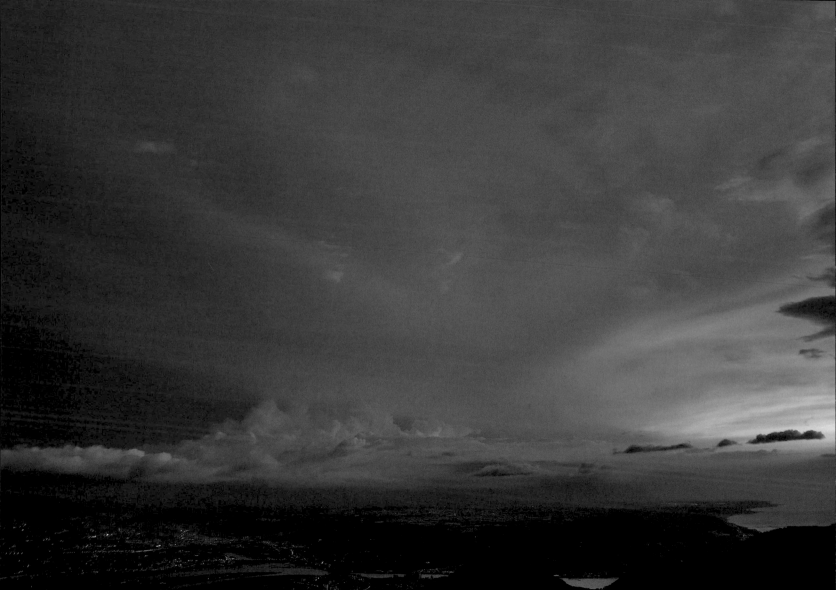

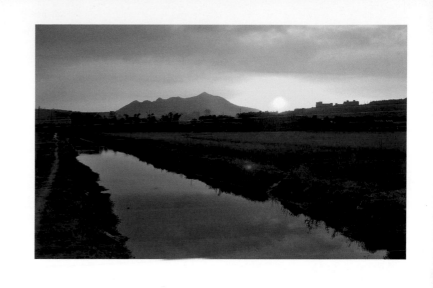

我的瞳孔映照美麗蒼穹

遙遠故鄉閃爍思念

指引地表盡頭流浪的心

我是用生命流浪美好

譜寫漫天星斗的遊吟詩人

用星雲賦詩的旅行家

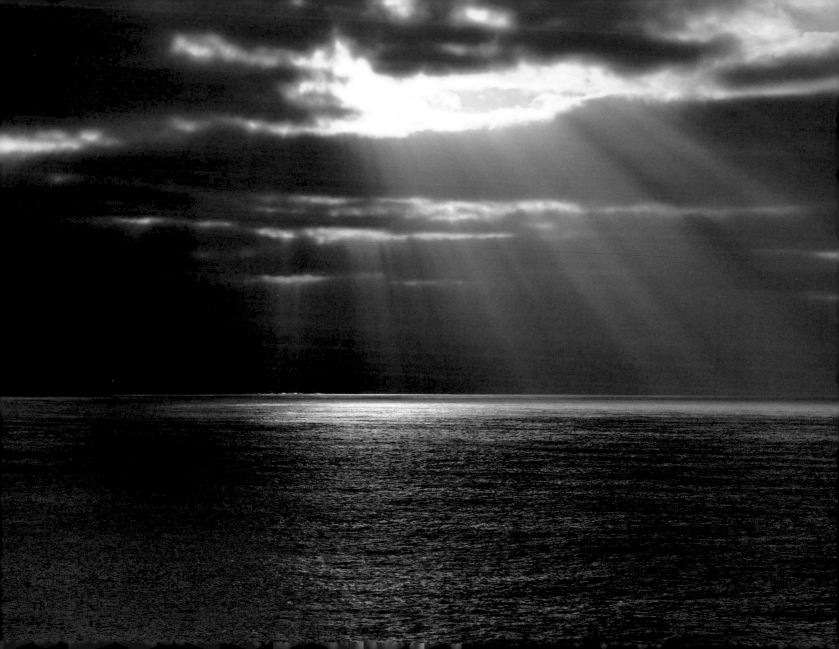

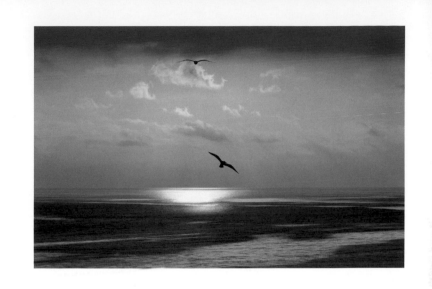

清脆琴音在街道流浪

爵士名伶耳邊吟唱

轉折扭曲疲憊的空氣

啜飲沉寂夜晚

沈浸宇宙這端鬆軟夢境

藍莓貝果銀河系

綠色女神烙印冰河世紀

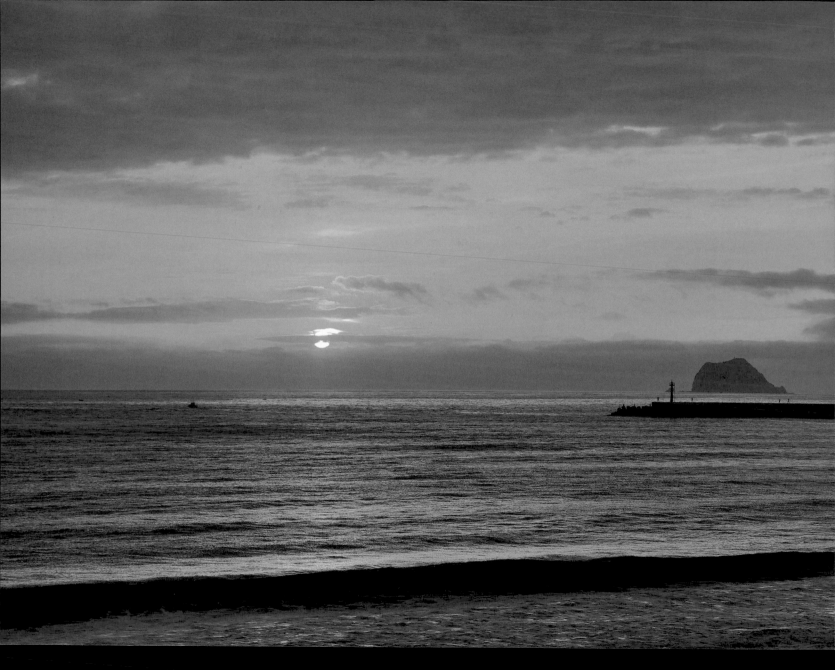

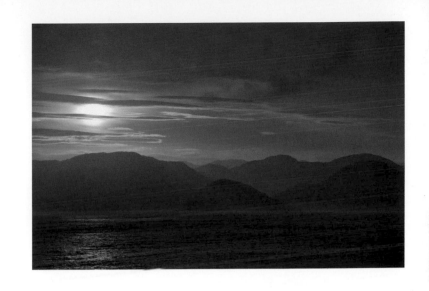

拿鐵漂浮小冰山

許多做夢的人匆匆走過

背著珍貴時空行囊

從這端到那端

從那端到這端

走在我的夢裏頭

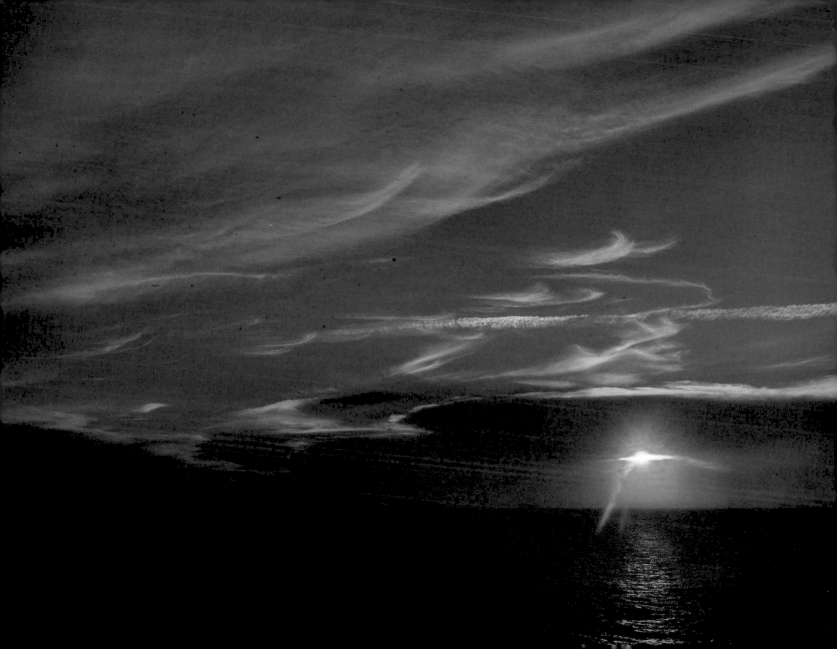

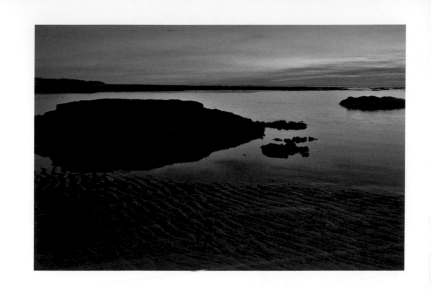

誰在天空纏繞蜿蜒琴韻

誘引旅人寂寞的心

沿晶瑩絲線漫步雲端

愛情如斯遼闊

拿鐵咖啡釀造的海洋

飄浮思念攪拌的心

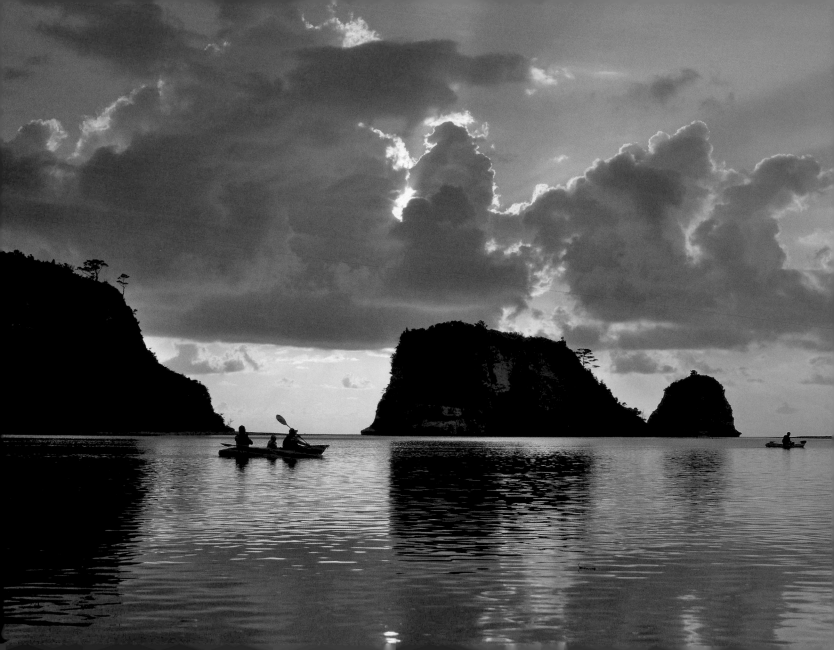

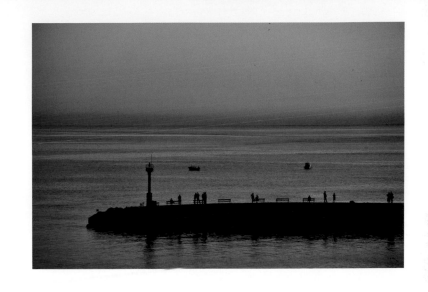

隨馨香羽化

舞動金色蝶衣

飛向地平線白色微光

妳唇印的杯延

伴嫣紅太陽墜落

濃情海洋

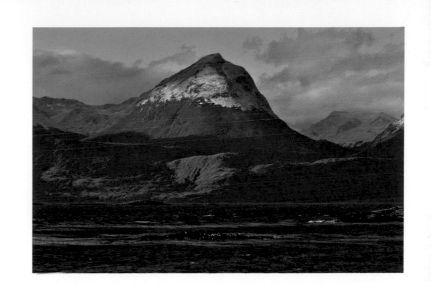

優雅女聲圓潤婀娜

餘音飄浮香醇濃郁熱拿鐵

爵士樂音水面蕩漾

時光精靈披上咖啡色調

塗抹六〇年代慵懶旋律

月光流洩甜膩風情

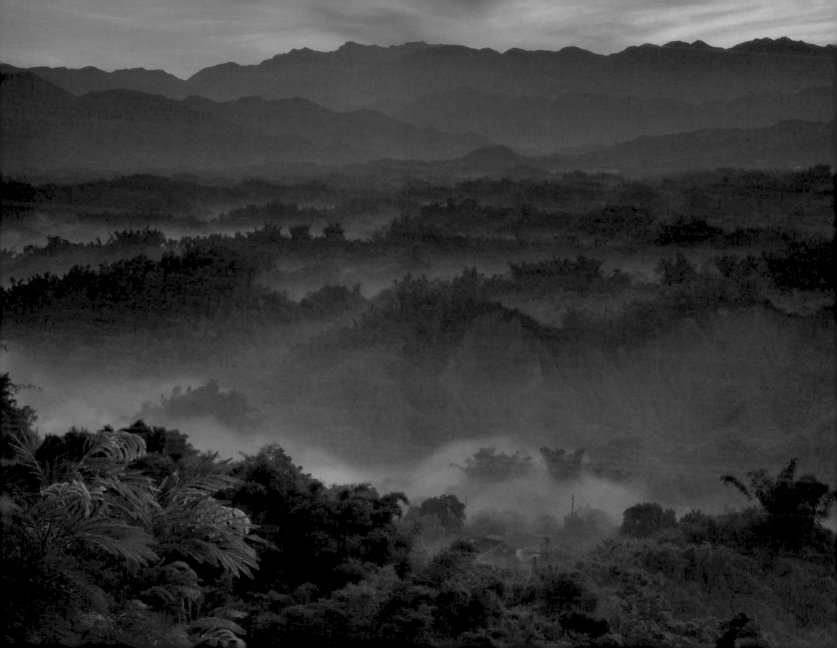

滴落心底的琴音漂蕩

往事搖曳波心

輕拂冥想的風

閉上雙眼凝視虛空

繚繞琴韻交織的倩影

輕揚羽翼飛舞

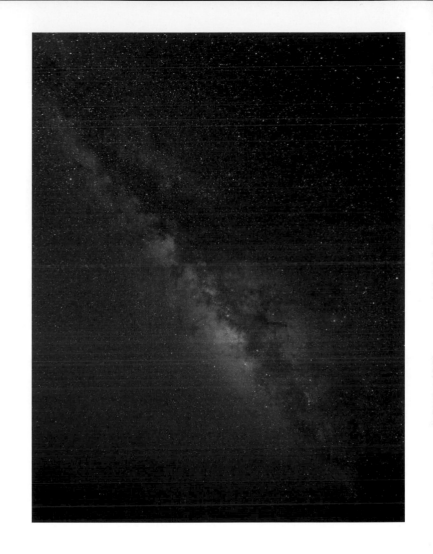

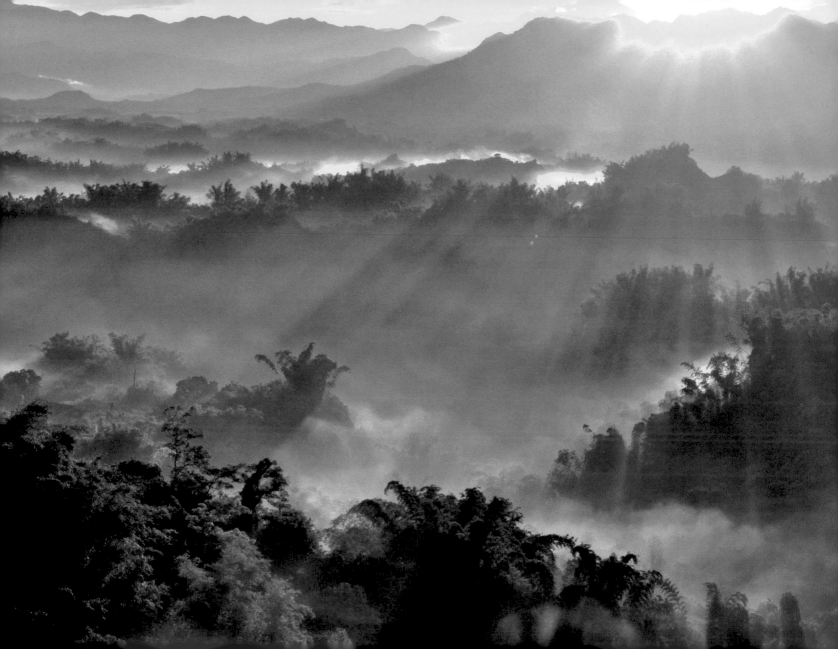

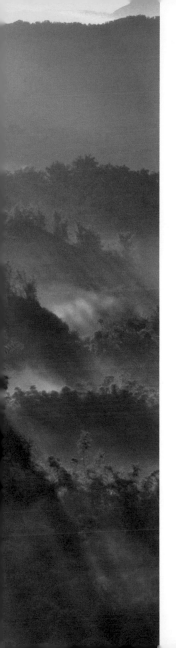

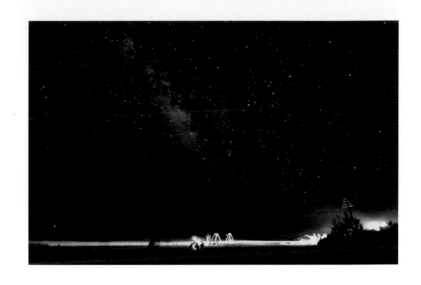

環抱輕盈樂音旋轉青春

水晶清脆悅耳

飄浮原野的芬芳

看見童年泛黃的影子

涔涔目光流連

即將遠行的風箏

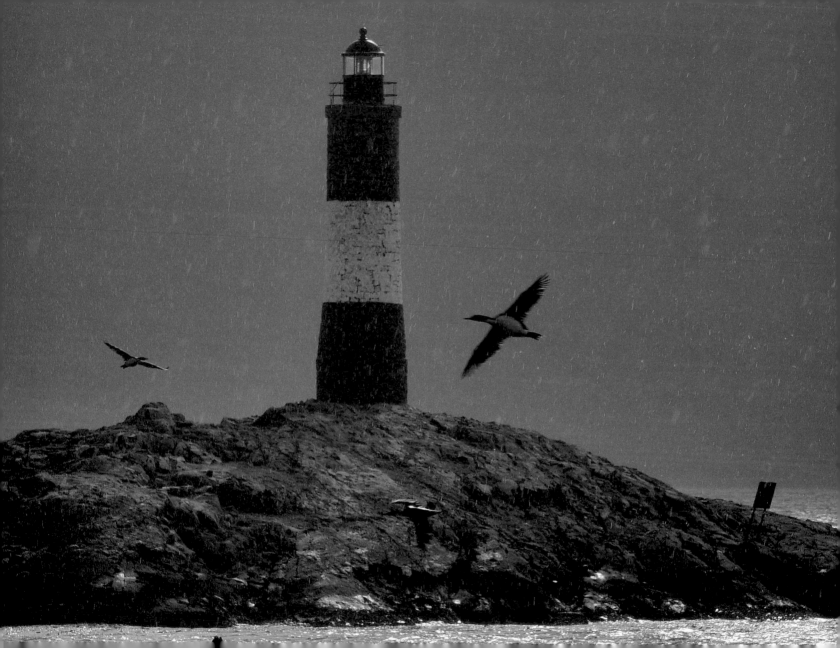

怡人馨香飄逸金色雲朵

毫光自心底漣漪

編織夢境的天幕映演

悲歡離合的故事

雙手合十朗讀天空

以燦爛星光書寫的生命

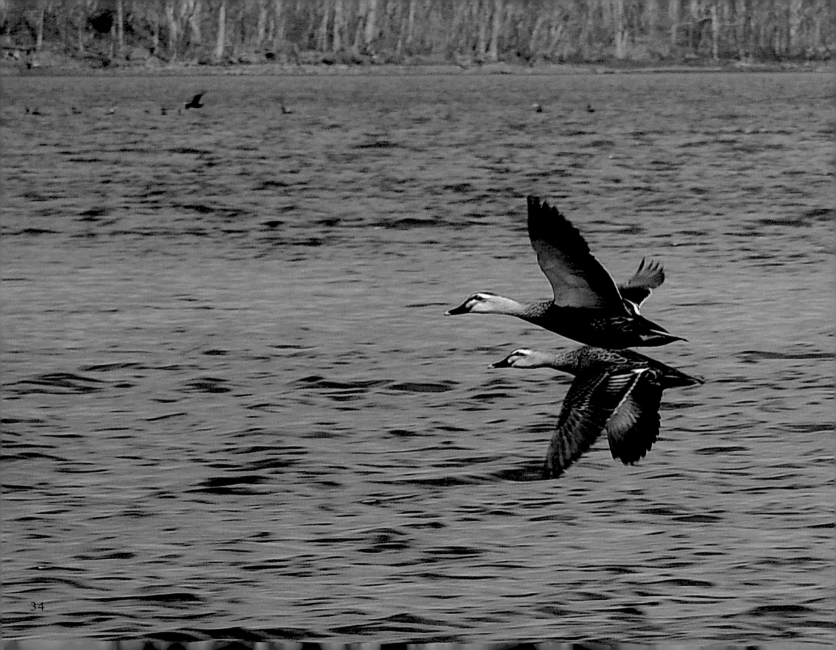

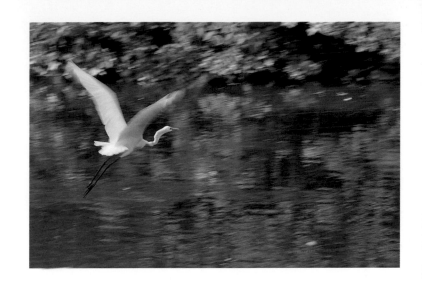

歲月更迭的詩歌

寧靜悠遠飄渺迴盪

虔誠禮敬馨香禱祝

先行者的身影佇立星空

燦然笑意閃爍慈悲

守護溫暖大地

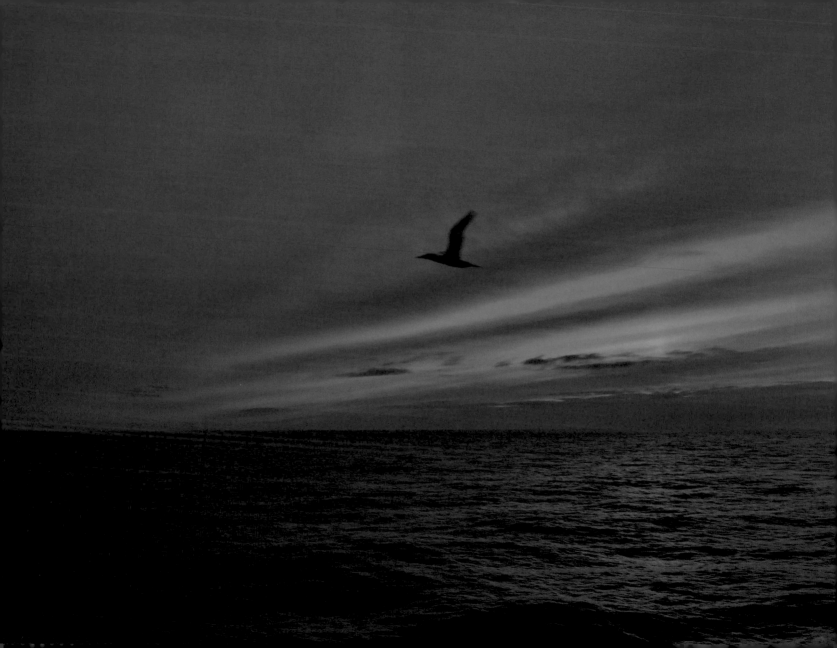

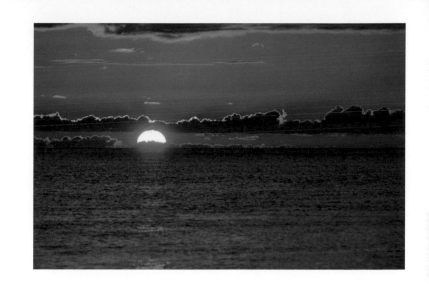

仰望無垠夜空

繁星始終為你不停綻放

俯視走過的足跡

大地始終托住你沉重的影子

心中有詩的靈魂

總在寂靜無聲的世界裏

聽見悠揚迴響快樂頌

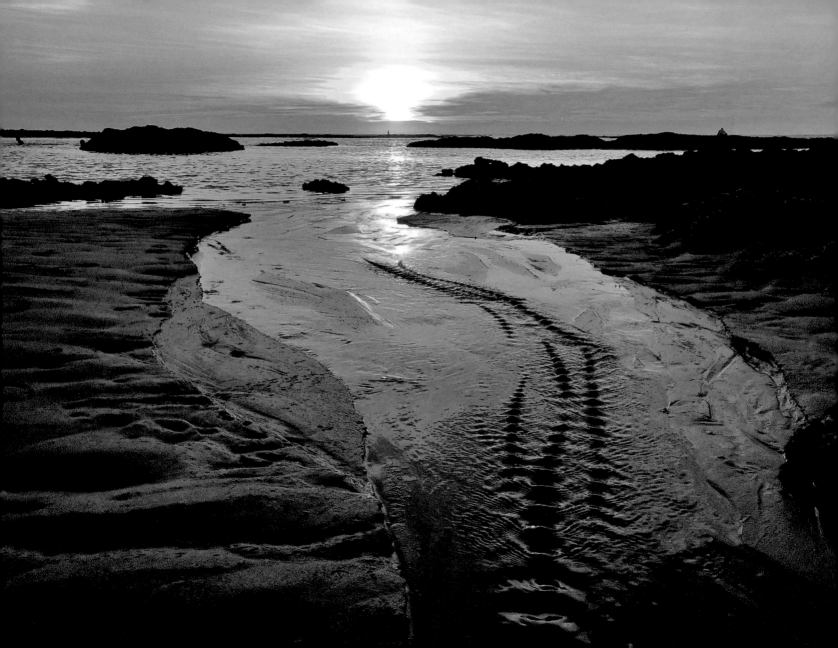

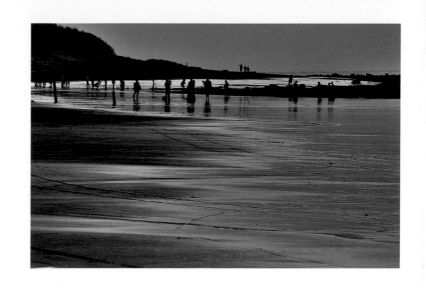

透視宇宙的心靈

以佈滿智慧皺摺的手

興奮書寫永恆時空相對論

歌頌小鳥與女人的老頑童

手提滿溢星斗的顏料桶

為生命塗抹最後一筆

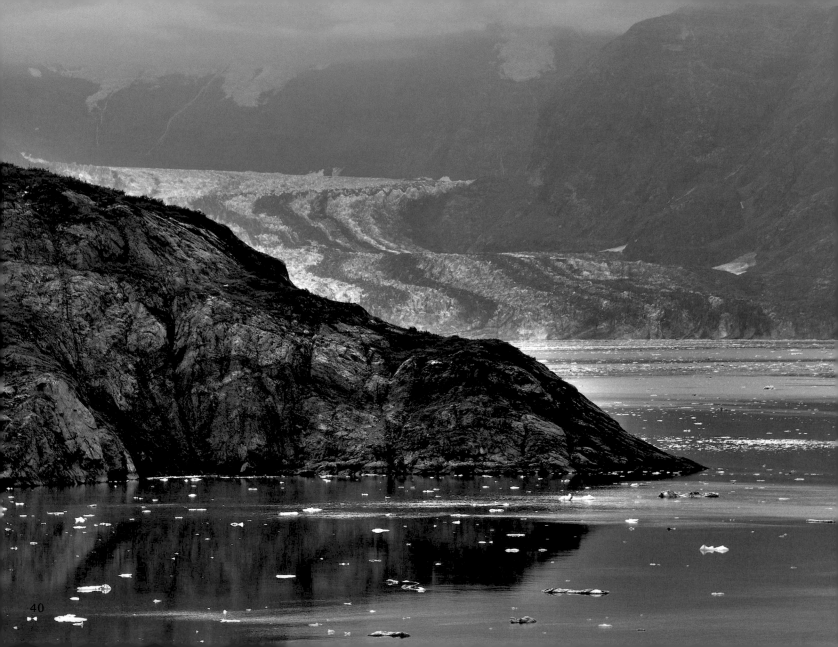

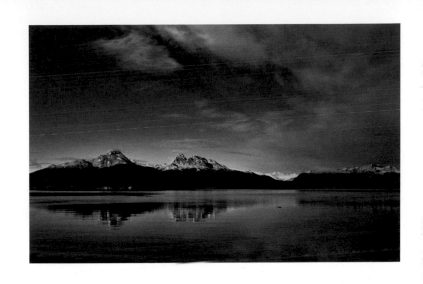

雀躍的靈魂不停地跳舞

無暇哀悼逝去的青春

好奇張望每一個生命奇蹟

總在心底哼唱銀河之歌

踽踽獨行吟遊詩人

為踏過的每一寸土地

盡情歡唱

為每一個寂寞心靈

開啟希望與夢想的視窗

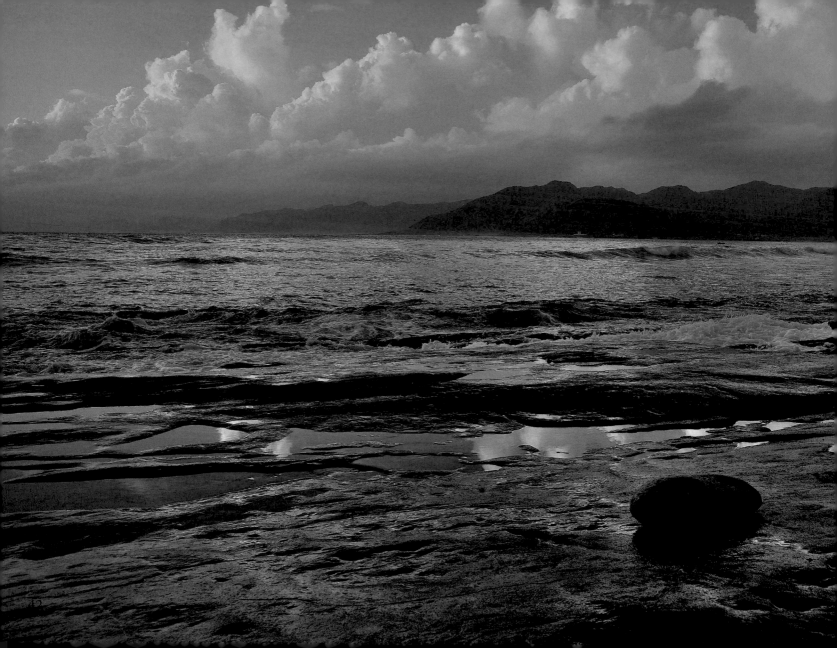

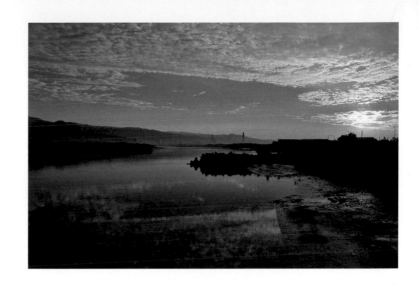

美自心中悄然揚起

映入燦爛眼眸

明媚眼神動人心弦

美自靈魂深處綻放

舞動優雅旋律似水漣漪

飄逸花漾姿影

美自腦海悠然浮現

隨七彩虹光躍然紙上

彩繪璀璨世界

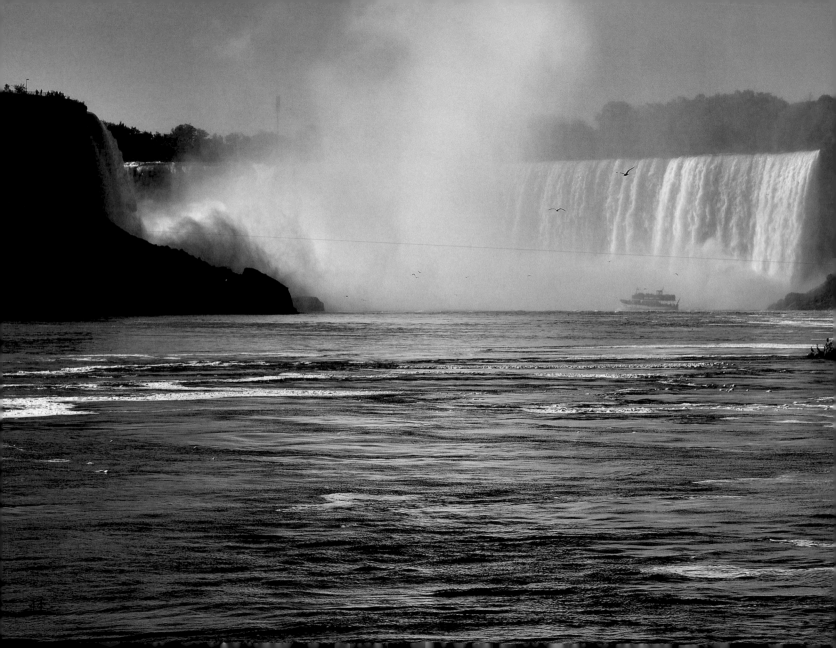

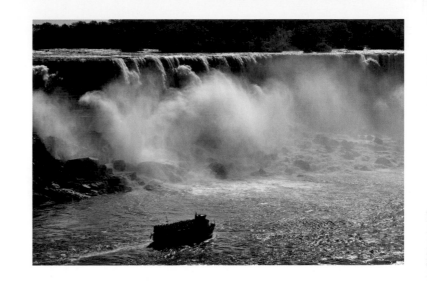

美自心靈優雅蛻變

化作吟遊詩人詩篇

詠嘆美麗生命

美在虛空曼妙迴旋

輕舞雪白絲綢晶瑩羽翼

撫慰孤寂的靈魂

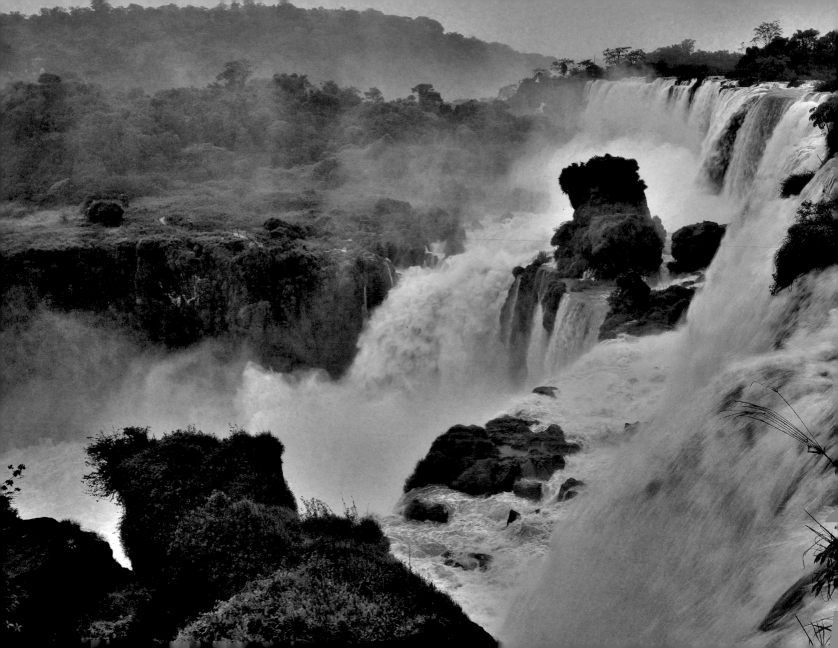

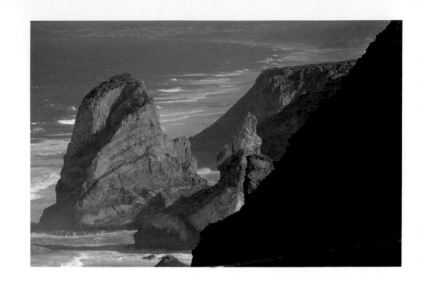

神秘引力相互遞出

無遠弗屆的愛

交織宇宙繁星如絲纏綿

無邊迷夢

披上天幕靜默冥想

各自升起狼煙

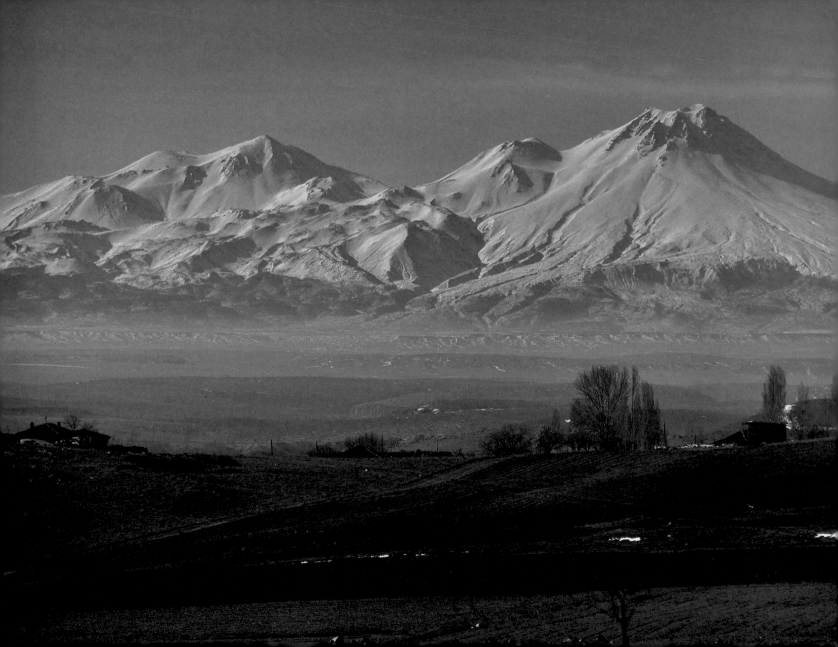

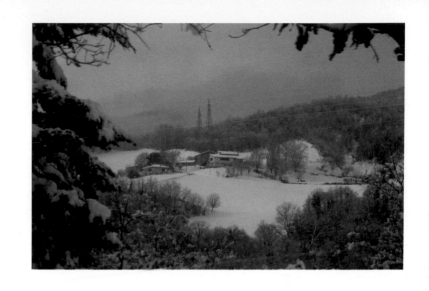

眾神的話語迴盪天際

愛無隔閡

須彌山巔光燦耀眼

天使雪白羽翼漫天飛舞

喜悅旋律盈滿

心靈國度

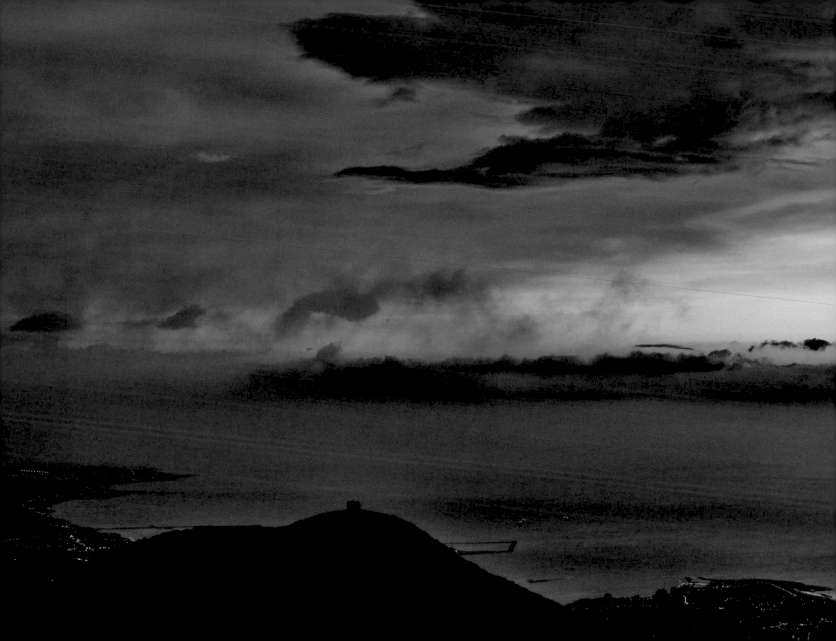

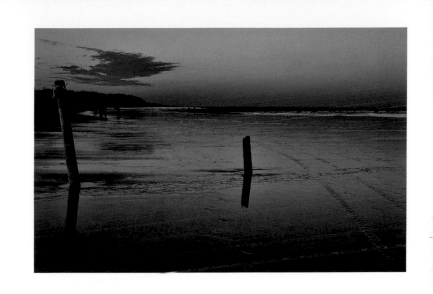

一顆顆慈悲溫暖的心

緊緊擁抱寂寞

化作湛藍夜空明亮的星

指引迷途旅人航向

覺醒的海洋

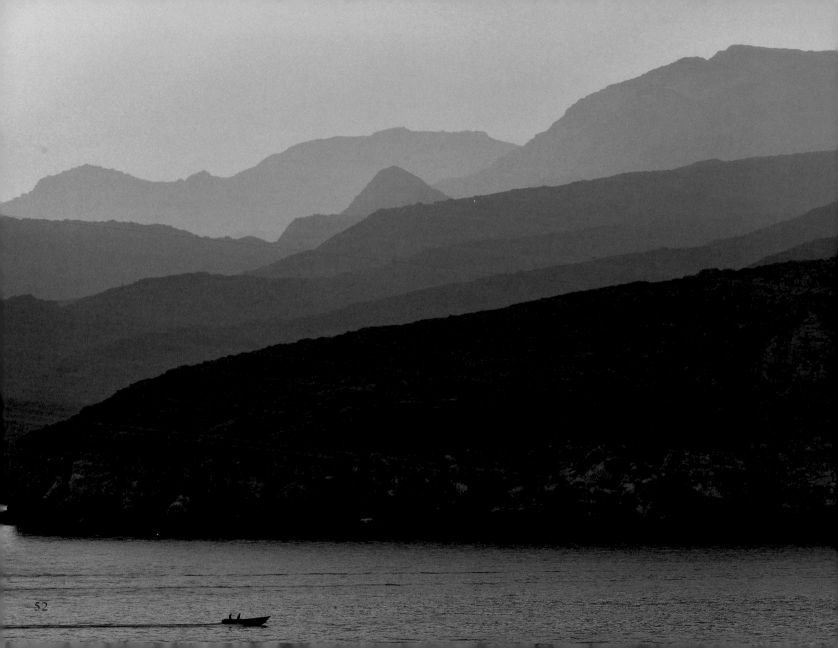

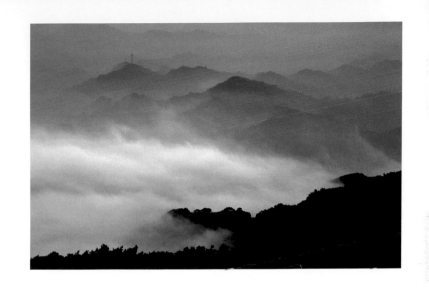

流浪蒼茫夜色的行者

背負希望的行囊

沿前世行腳足跡尋找

遺落邊境的夢

向狼煙升起的遠方

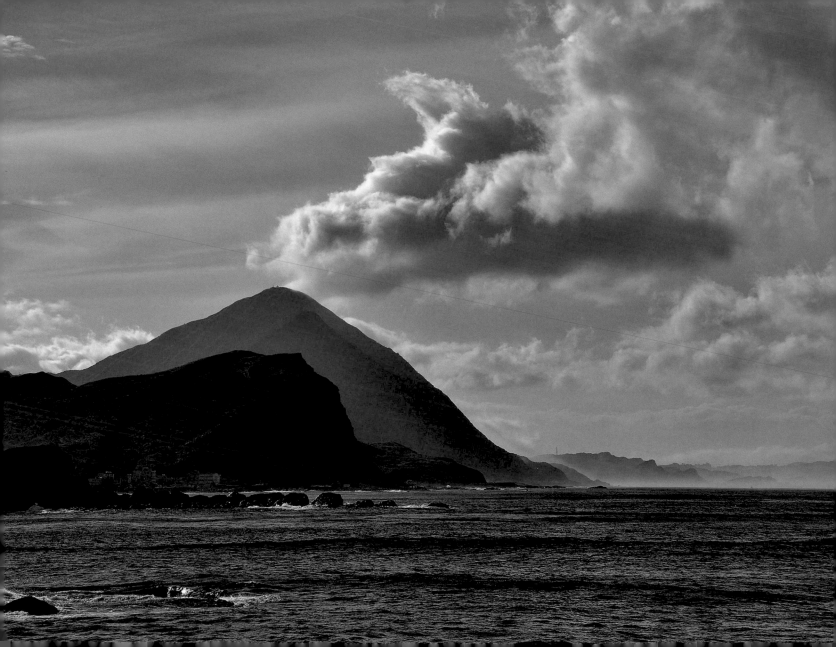

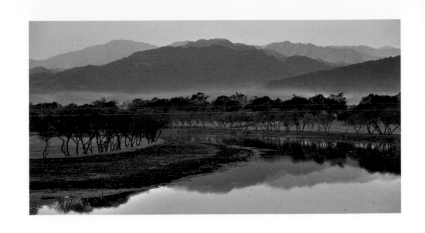

繁星閃爍遙遠的呼喚

穿越時空眷戀

在平靜無痕的波心漣漪

化作七彩蝶衣

盤縈飛舞飄渺夢境

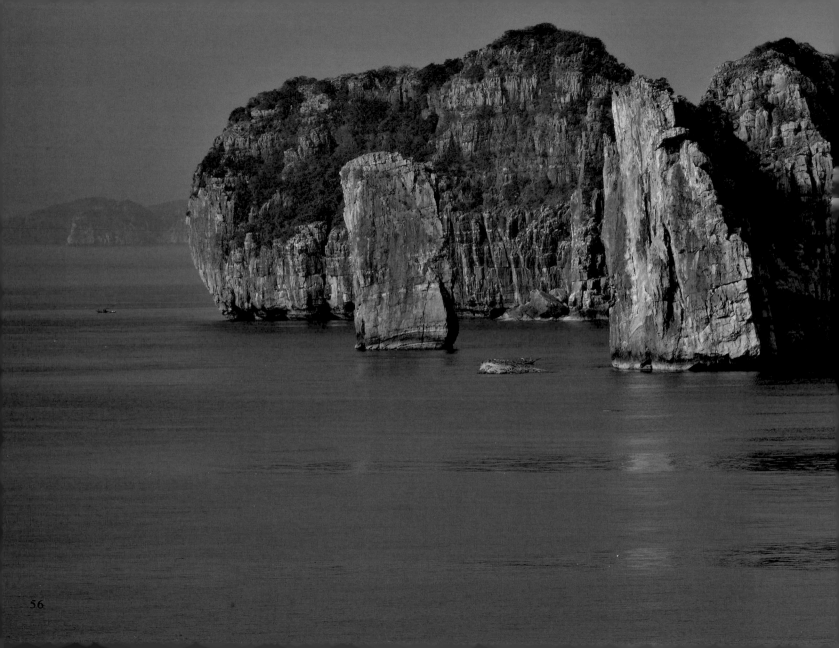

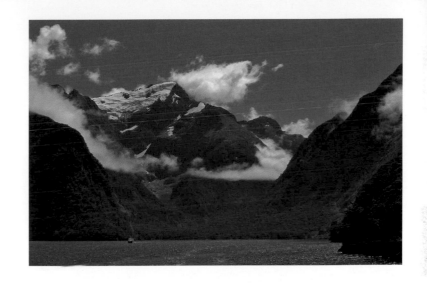

輕踏如詩舞步曼妙迴旋

倘佯詩意濃郁琴韻裏

自在靈魂吟唱展翅飛舞

搖晃空中遊蕩音符

繁華若夢四季迎風漂浮

雨過天青萬物不息

聆聽生命之歌翩然起飛

航向美妙奇幻之旅

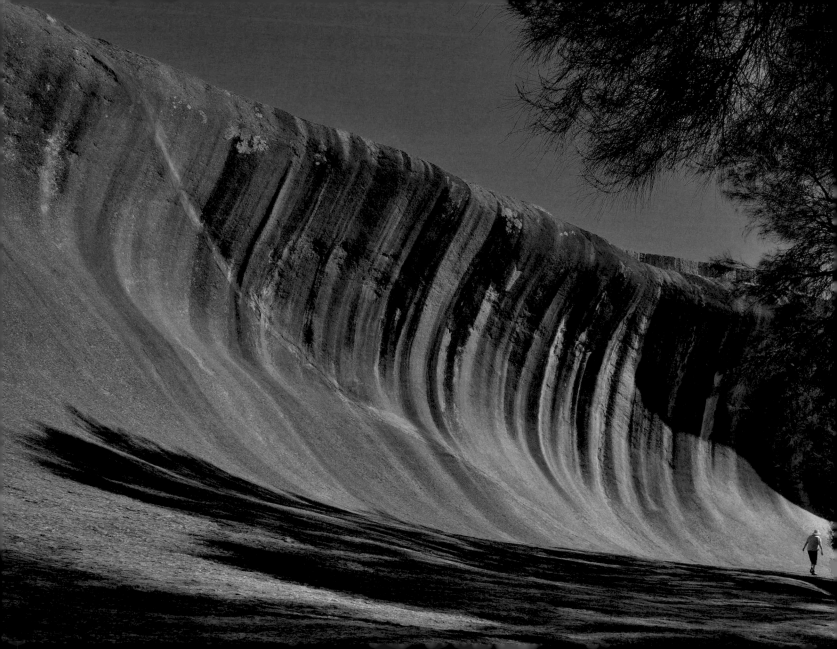

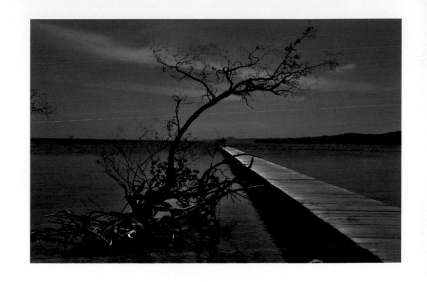

行者合十仰望天地一沙鷗

孤寂身影振翅翱翔

無視滂沱大雨狂風吹襲

飛越蒼茫大海

看見清朗大地綻放如詩

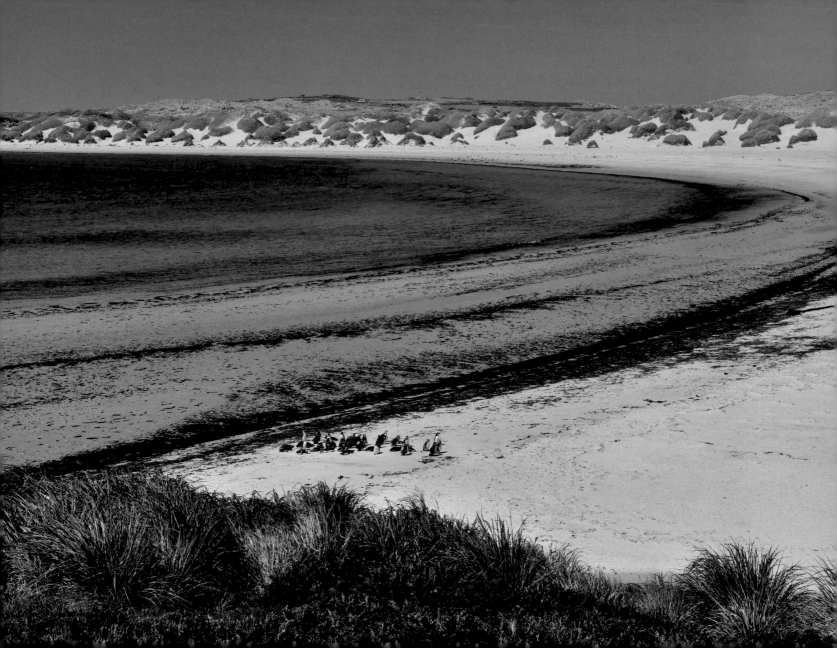

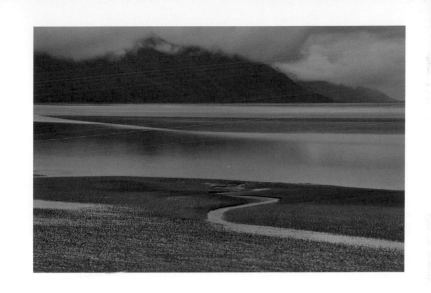

信手拈起神來之筆

鐘鼓和鳴

企鵝群聚沙灘上

大地甦醒

以筆代舟神遊四海

彩繪清朗乾坤

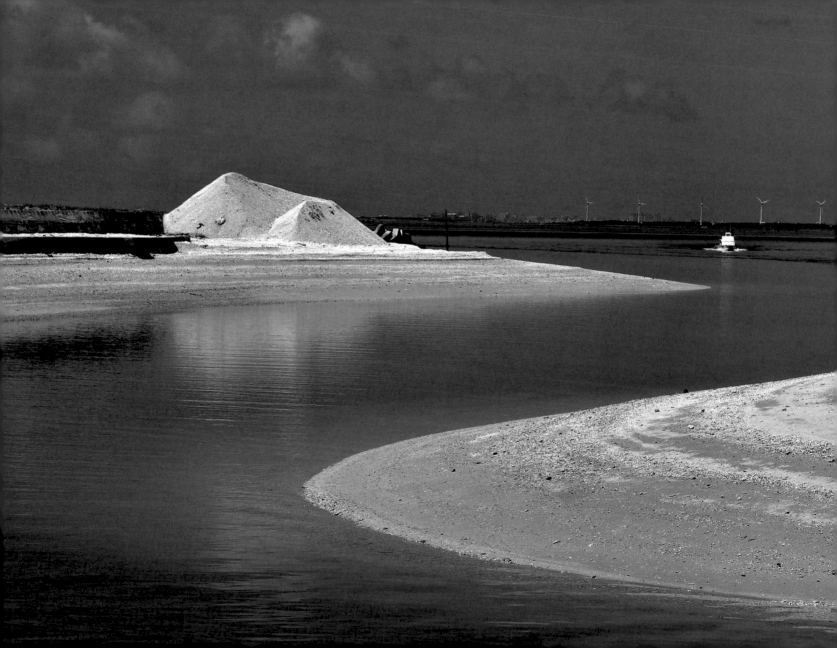

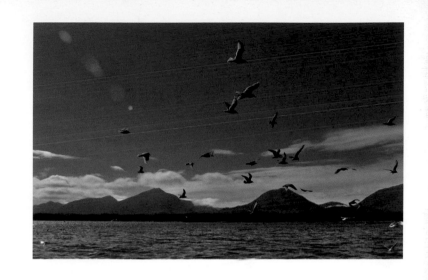

以生命書寫豐饒美學的行者

大海之濱靜默行腳

以優美文字傳頌生命典範

行過十山萬水歷盡滄桑

安住當下揮筆如椽

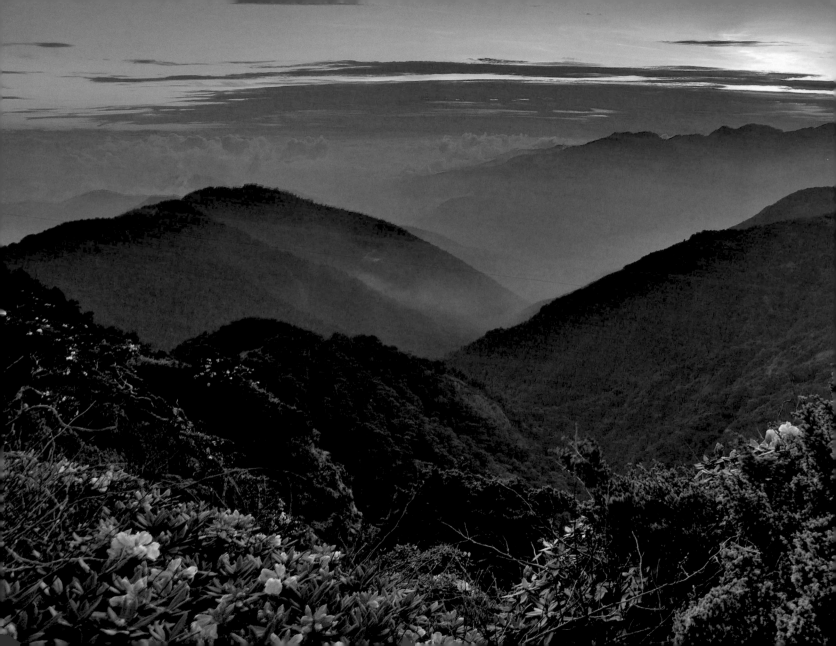

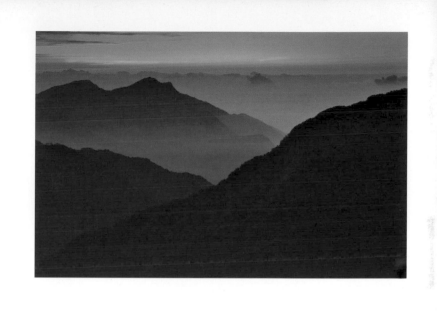

飛行皎潔如玉聖山之巔

雁群翱翔金色雲端

朝向福爾摩沙美麗地平線

畫出唯美筆直航道

薛西佛斯勇者的使命依舊

扛起碩大如山莊嚴背影

繼續踩踏沈默步伐

書寫壯麗彩虹

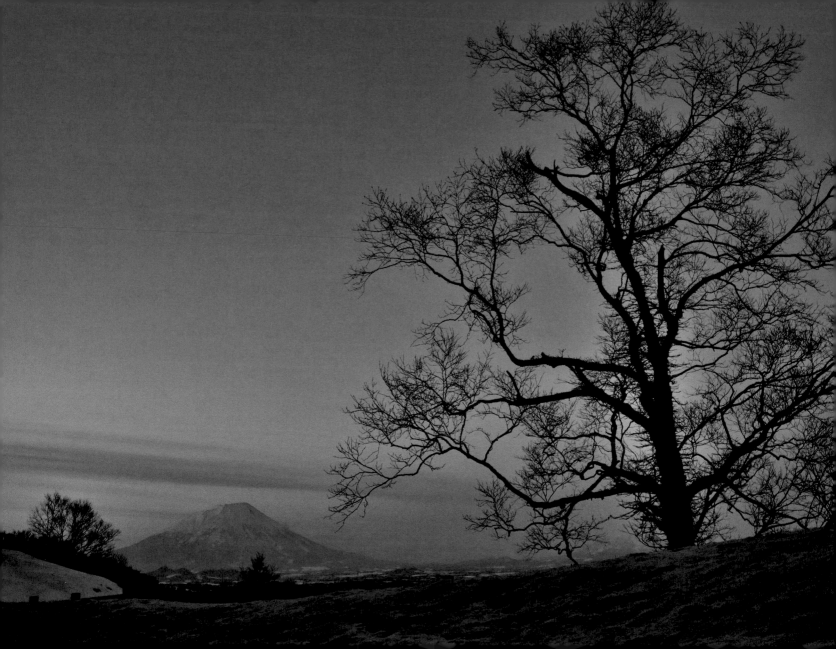

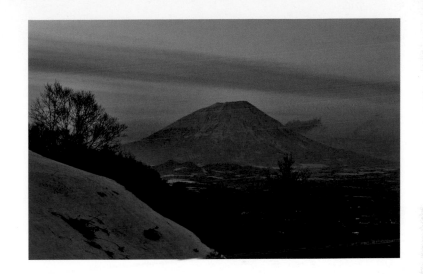

以豔麗嫣紅彩繪青春

光影魅惑怡人芬芳

綻放璀璨天幕

繁花似錦浮生若夢

以曼妙身影滋潤繁星

宇宙光燦如絲

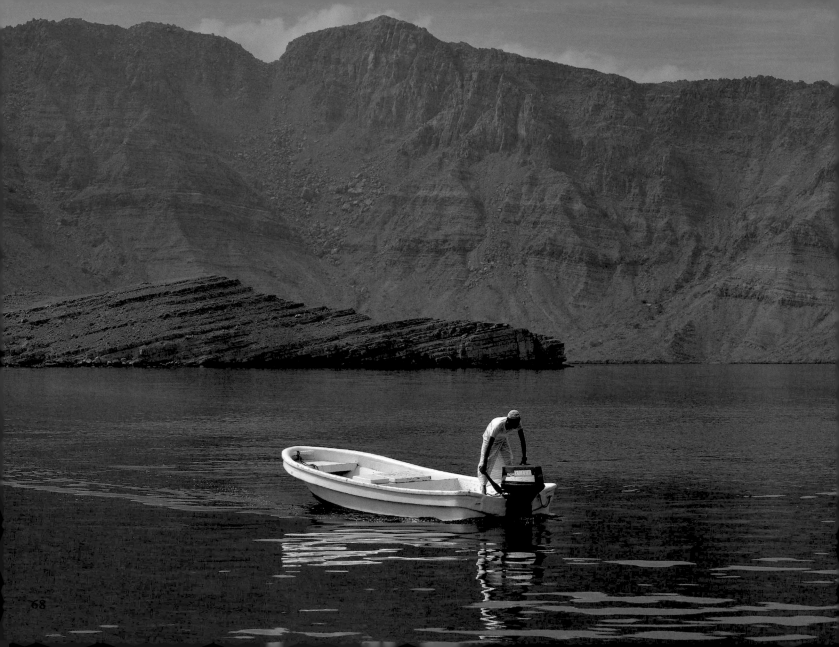

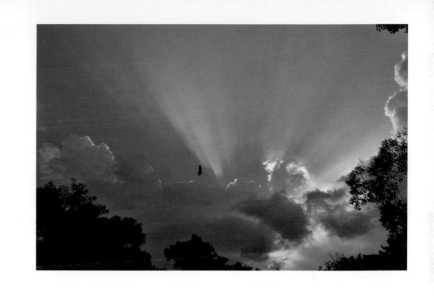

點燃沈寂虛空熱情

繁衍如花生命

以豐盈天際渾圓姿影

勾勒光燦旋律

斑斕群星柔情蕩漾

舞動永恆樂章

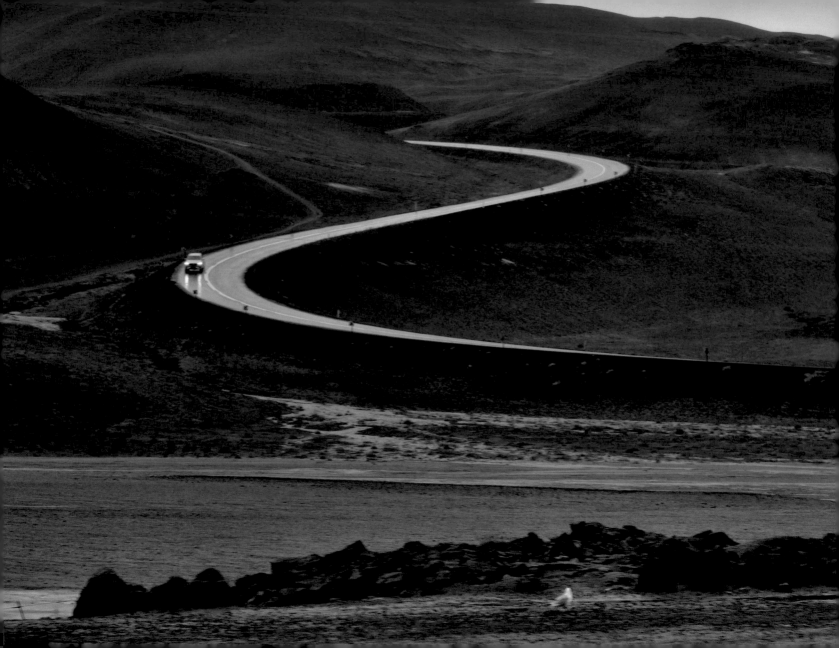

大地行腳

Chaper 2

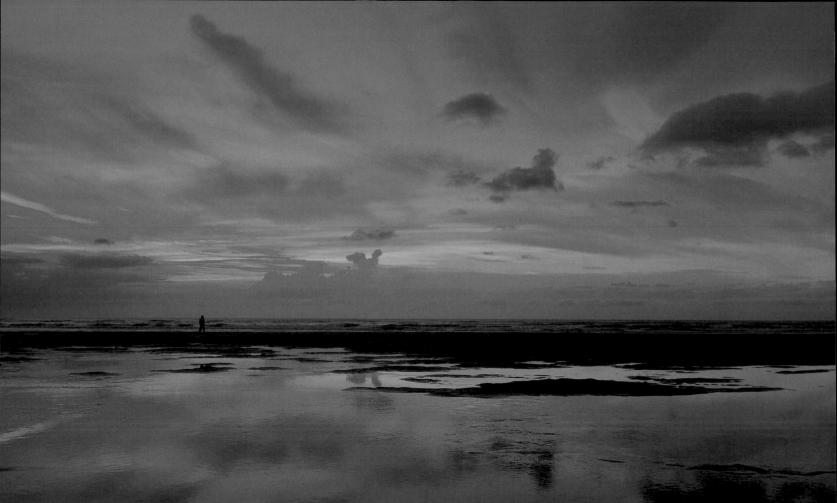

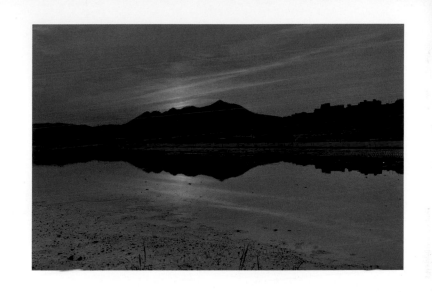

將蔚藍天空披掛身上

潔淨如新國服底下

閃爍晶瑩剔透的心

把經典奧義戴上臉龐

快樂行腳

踩踏磐石印刻蒼茫大地

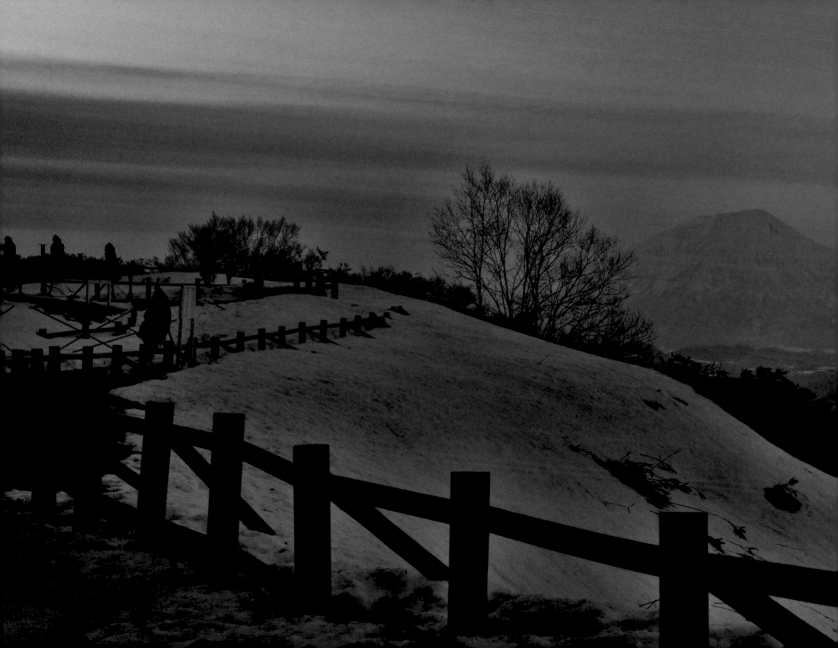

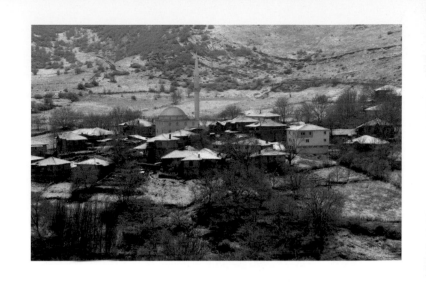

一呼一吸

蘊積璀璨能量

友善慈悲飄盪心靈國度

藍白紅黃綠隨風飄揚

對生命行者微笑

深邃眼眸看見彩虹

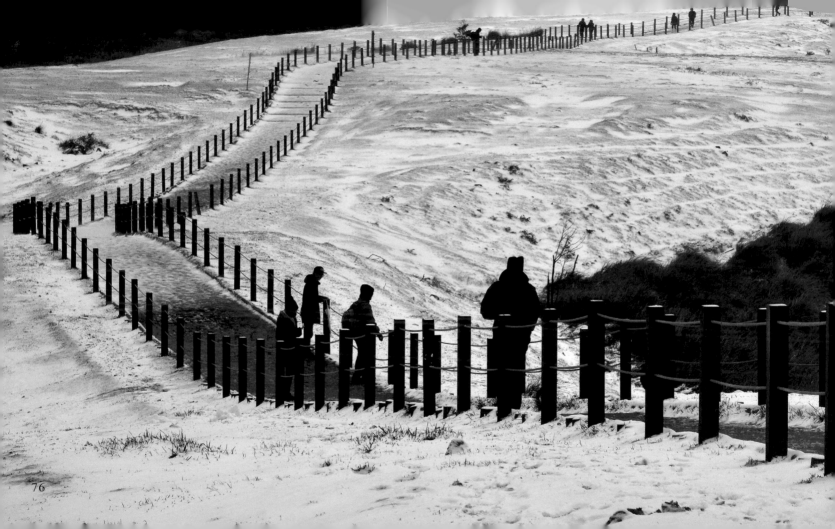

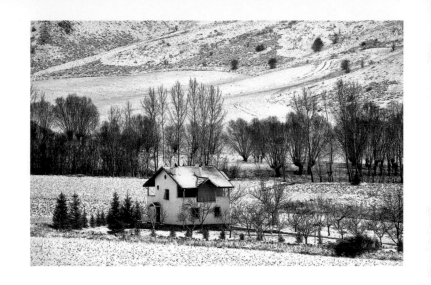

以影像記錄生命的行者

張開無垠心象

漫遊宇宙無量之網

捕捉光明黑暗

神秘宇宙的全像

照見虛空誕生

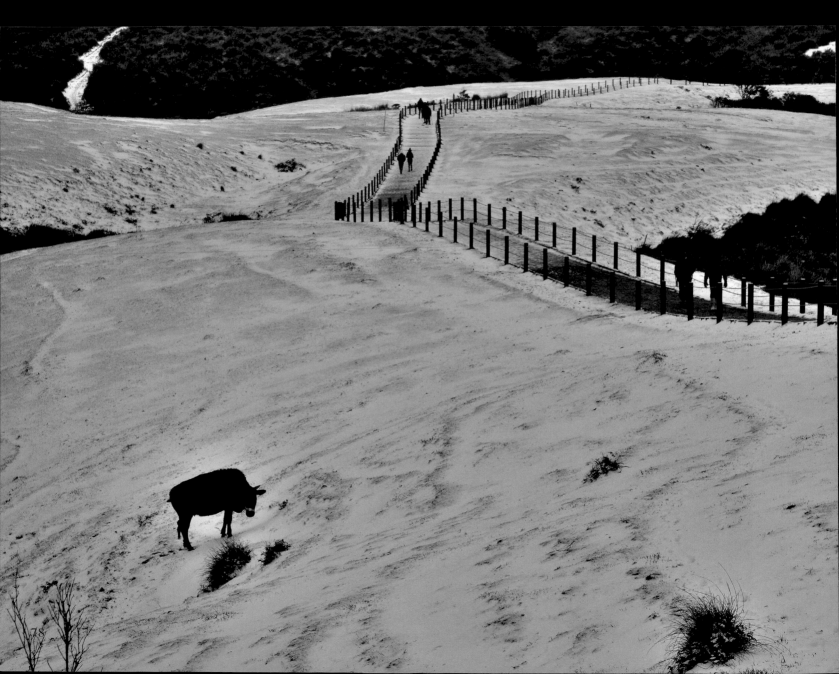

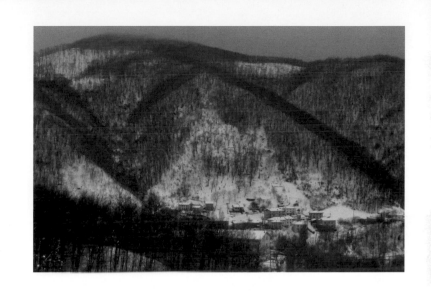

時間空間坍塌的未來

剎那變幻無常

永恆不變的是

真摯臉龐笑容底下

一顆溫暖心房

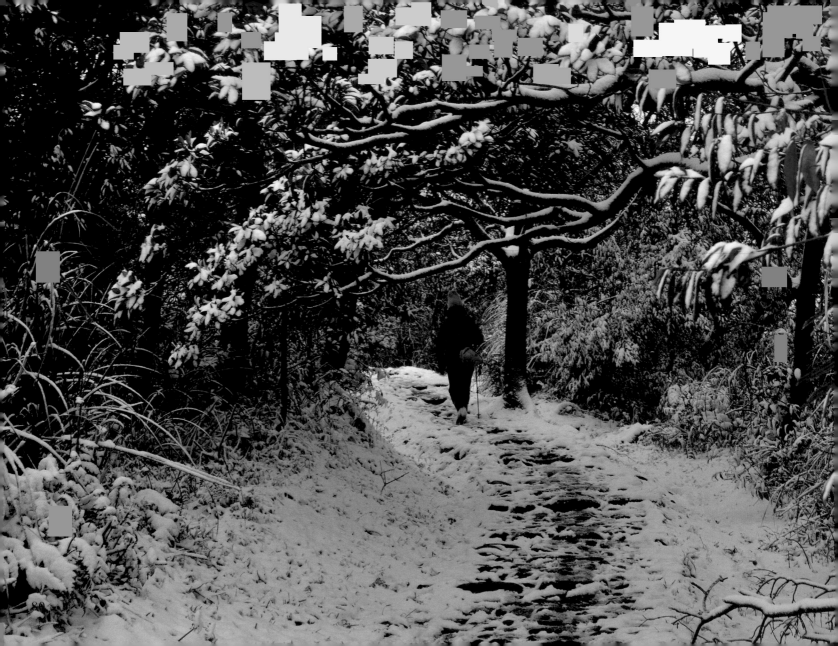

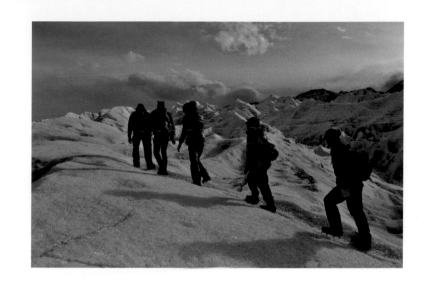

昂首凝視無垠星空

在無邊無際星斗間生死流轉

穿梭無始無終時空之門

看盡繁華如花凋零

連綿曠野沙丘起伏

朦朧月光灑淨晶瑩大地

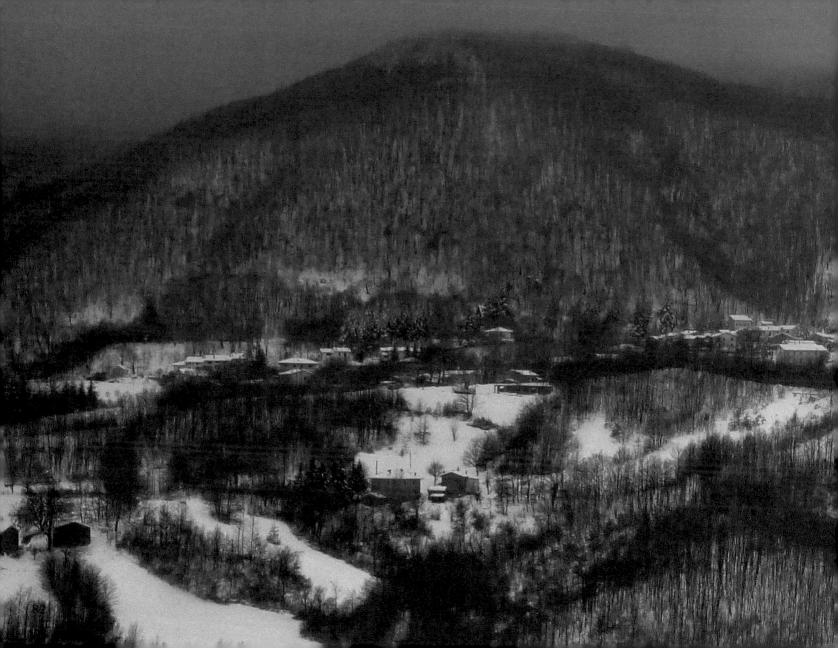

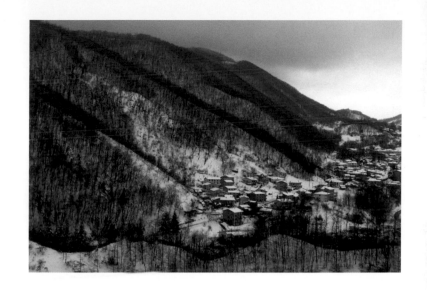

行囊裏盛滿希望種子

陪沈默的影子行腳

微風吹拂紛飛思念的沙塵

輕揚衣袖抖落滄桑

悠然迴響大地低沈嗓音

蒼茫月下靜默獨行

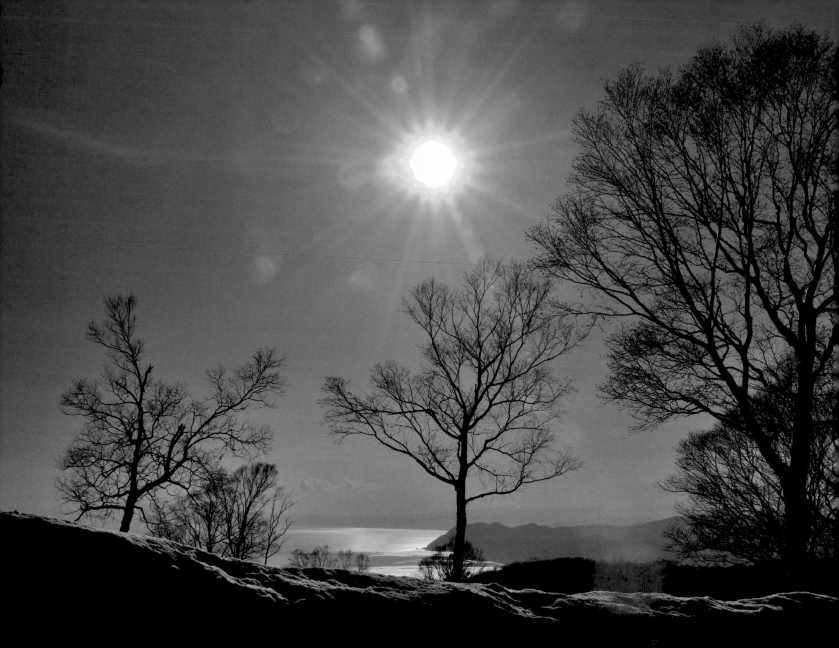

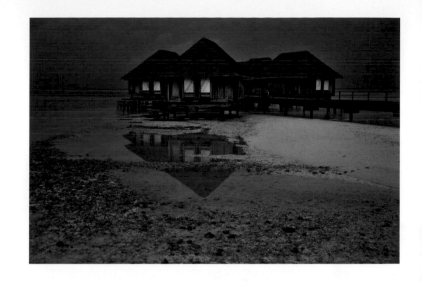

我將披上青翠錦衣

伴茉莉芬芳輕墜夢鄉

聆聽樹林朗讀

這方國土的詩篇

川流不息的行腳僧

徘徊靜默河畔

撿拾旅人破碎行囊

夢想的粼光

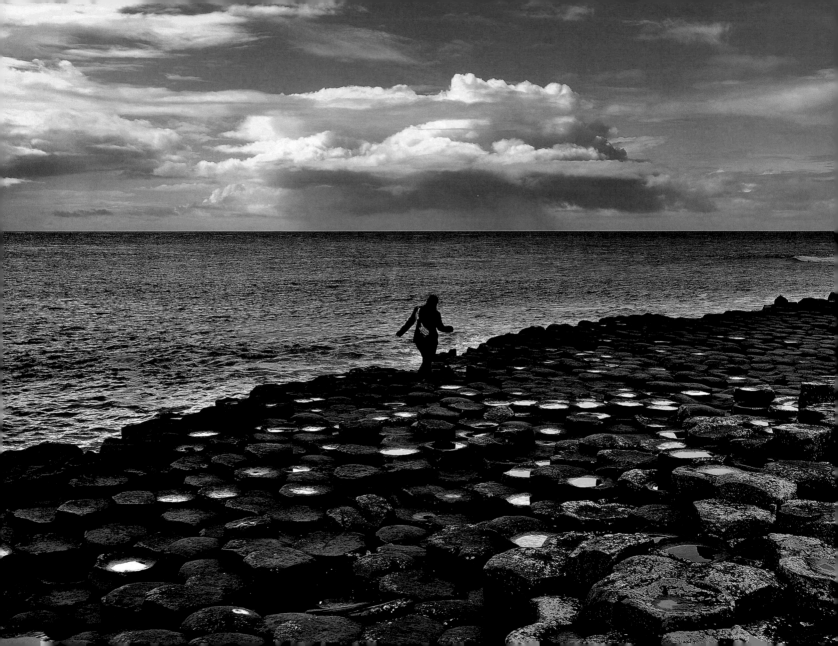

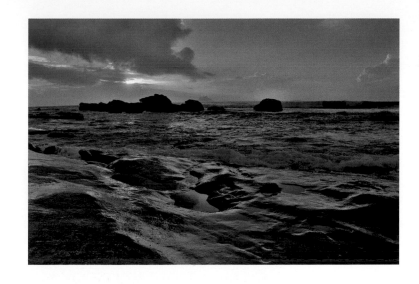

海洋漂浮塵封記憶

拍打昏睡河岸

輕揚令人心碎的旋律

流浪的風聲

時而高亢雷鳴

時而清唱悲愴細雨

隨浪濤起落

遊吟歷史滄桑

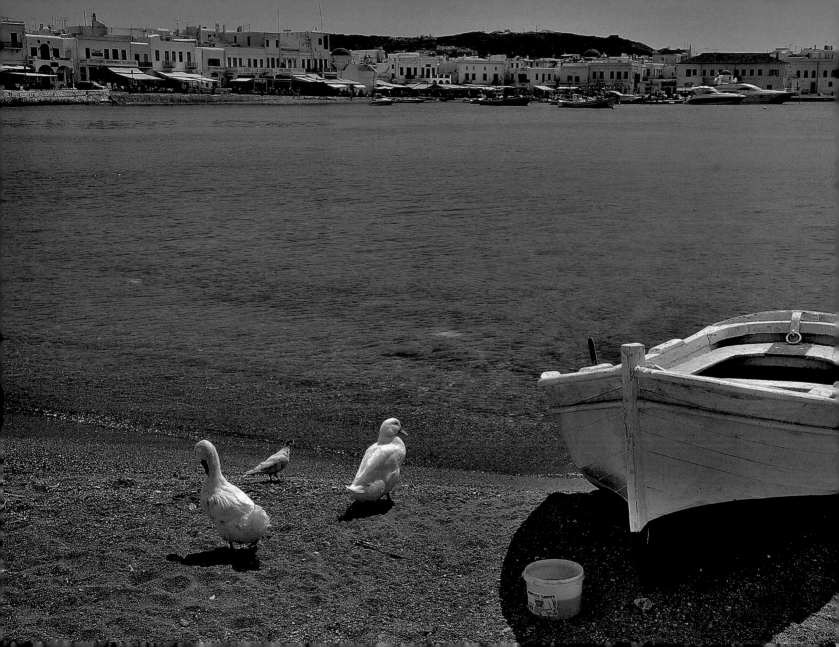

意識波濤翻騰洶湧

漂泊無垠時空

隨悲歡離合故事浮沈

吟唱生命之歌

黑暗光明交錯邊界

隨希望晨曦揚帆

滿懷欣喜乘風破浪

航向烈日長空

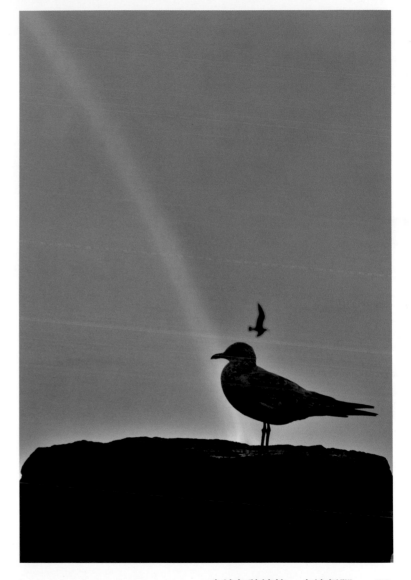

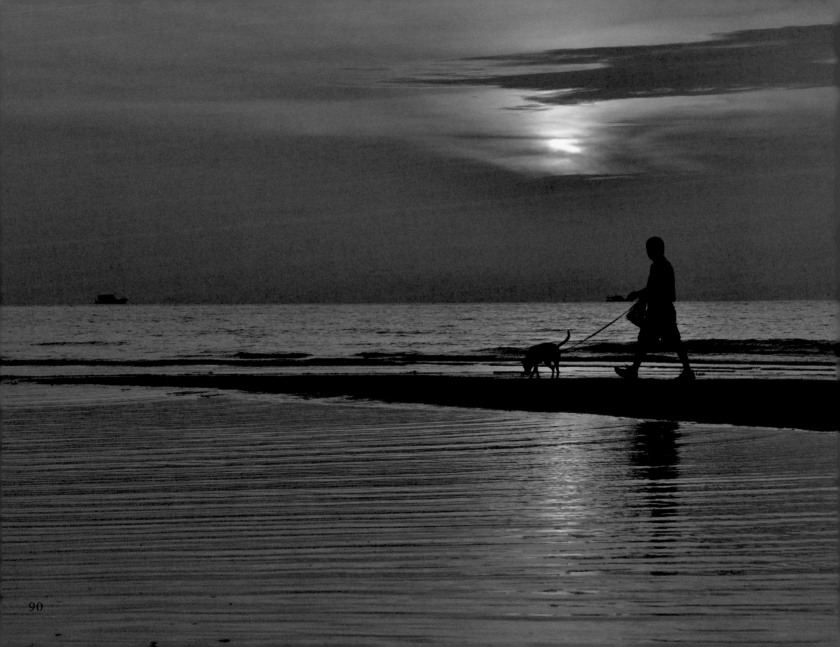

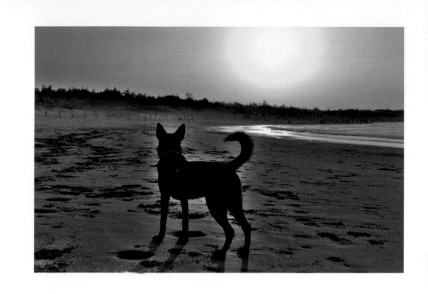

白色浪花迎風潑灑

意氣風發的午後

斑斕彩霞魔幻時刻

看盡千帆起落

隨溫暖羽翼輕盈飛舞

光燦如絲金色通道

褪去歲月蘊染的滄桑

醉人天籟悠揚迴響

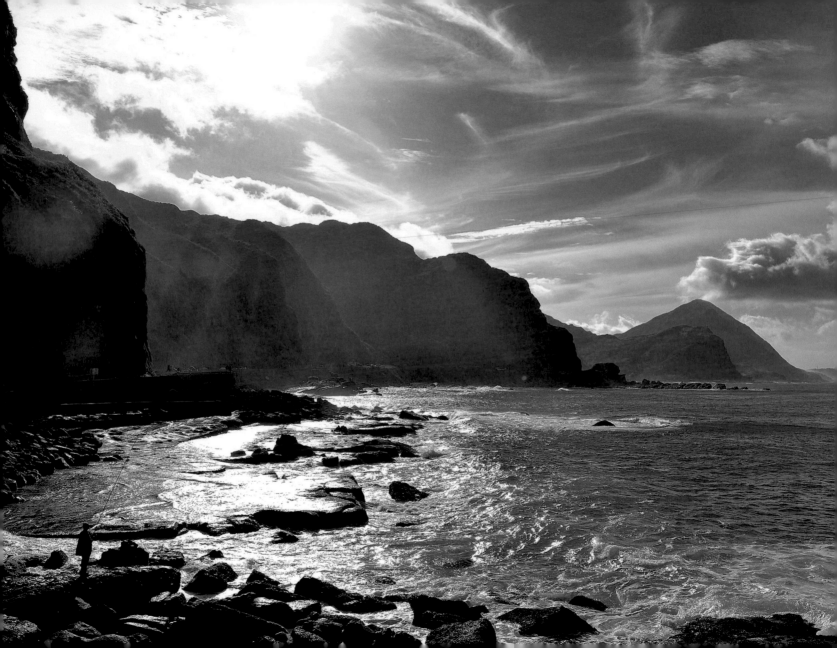

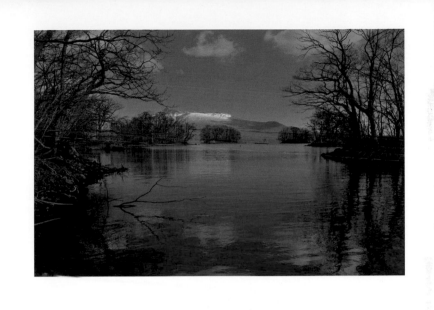

隱身白色的光靜默飛行

自迷夢甦醒的靈魂

敞開透明的心

映演黑白彩色交錯的人生

辭別悲憫不捨涔涔淚水

卸下溫柔牽掛

釋放綿延愛恨情愁

喜悅自心底漣漪

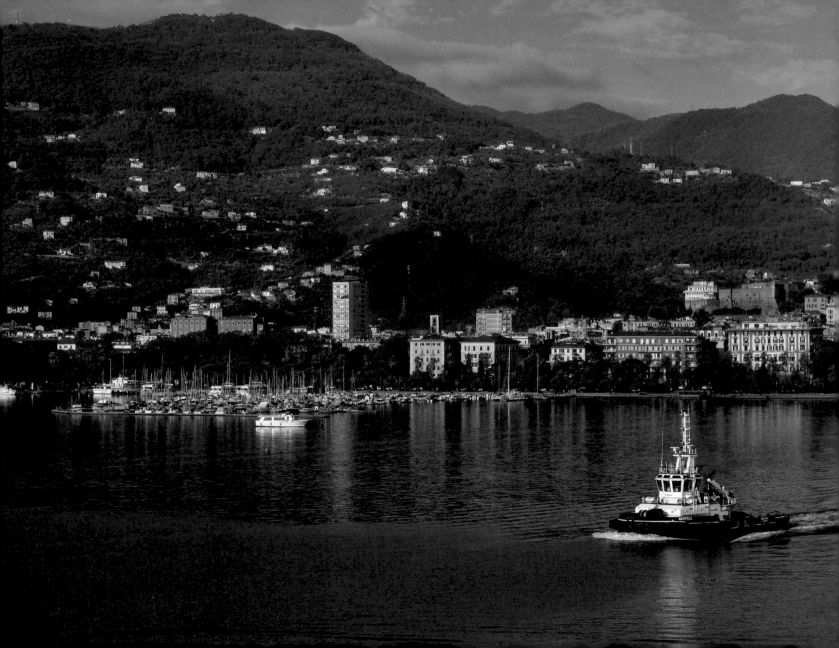

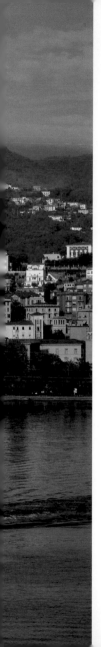

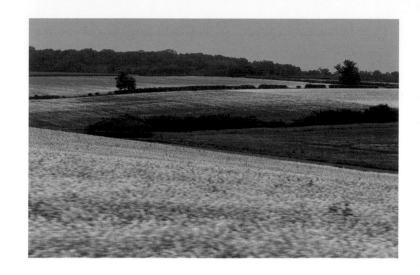

跨越滄海桑田生命輪迴

倘佯寂靜月色

無垠星光閃爍明滅

繁華若夢

悠揚詩篇迴響虛空

輕撫沉湎哀傷

披拂浸潤慈悲的羽翼

消融於溫煦毫光

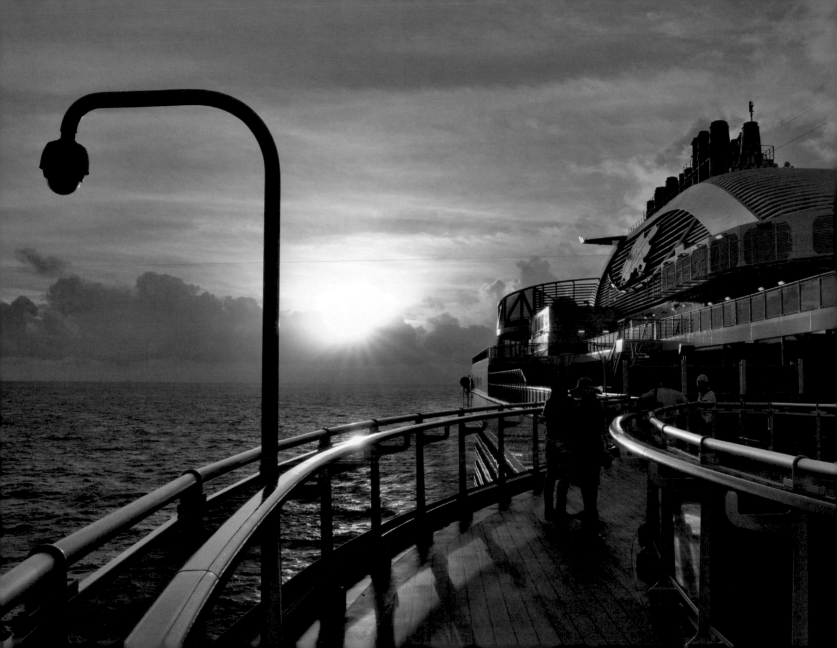

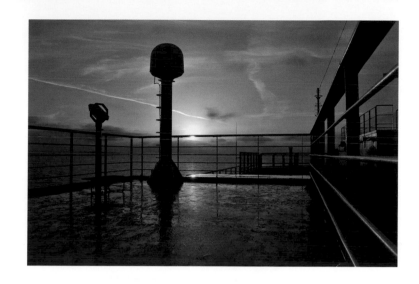

繁星盤旋繽紛綻放

狼煙升起

聆聽大地合一如詩旋律

凝視莊嚴虛空

光耀燦然覺醒的靈魂

衷心禱祝

最美好的儀式是愛

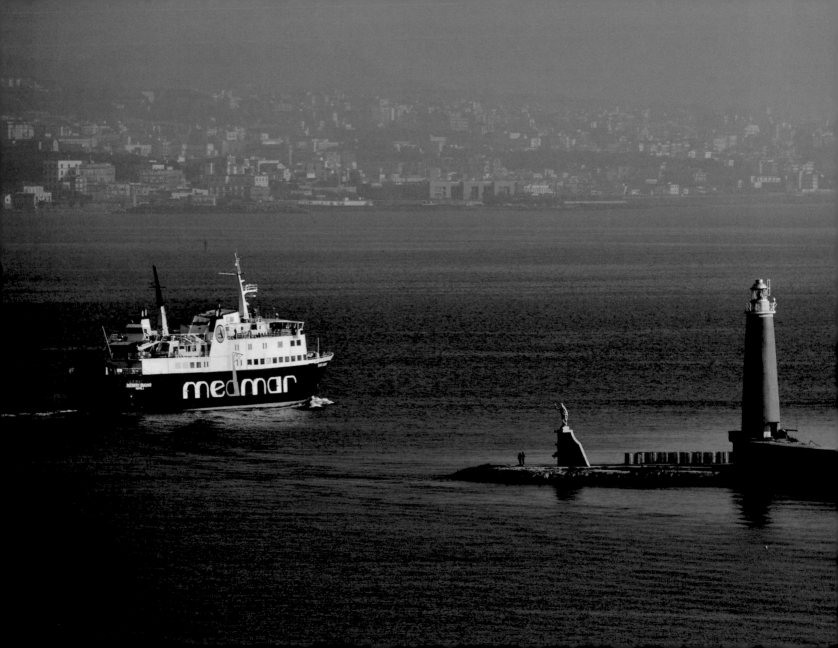

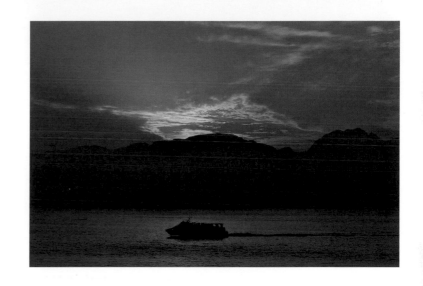

琴韻連綿輕彈溫柔情絲

戀人的眼神飄浮雲端

空中迴響心醉神迷的詠嘆

玫瑰搖曳誘人芳香

意識飛翔穿梭奇幻夢境

愉悅氣息悄悄捲起

沁人心田撲鼻的芬芳

映演如夢幻影甜蜜記憶

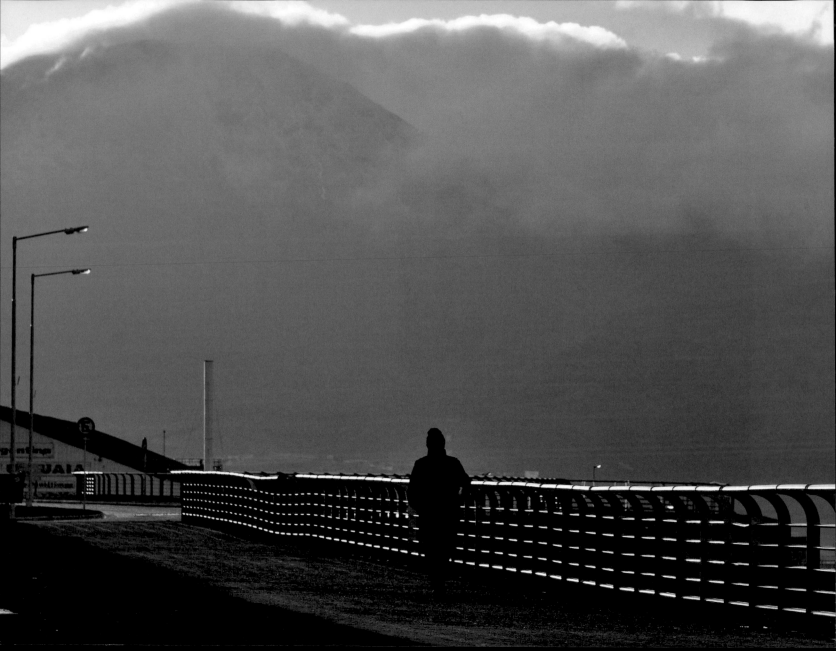

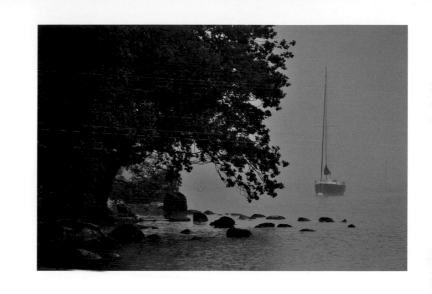

音符隨懷舊旋律翩然起舞

樂音撩撥旅人生命片段

永難忘懷幸福印記

魔幻時刻自心底浮起

覺醒的靈魂洋溢熱情歡笑

純淨心靈晶瑩閃爍

滿懷欣喜告別落日餘暉

輕盈漫步光明通道

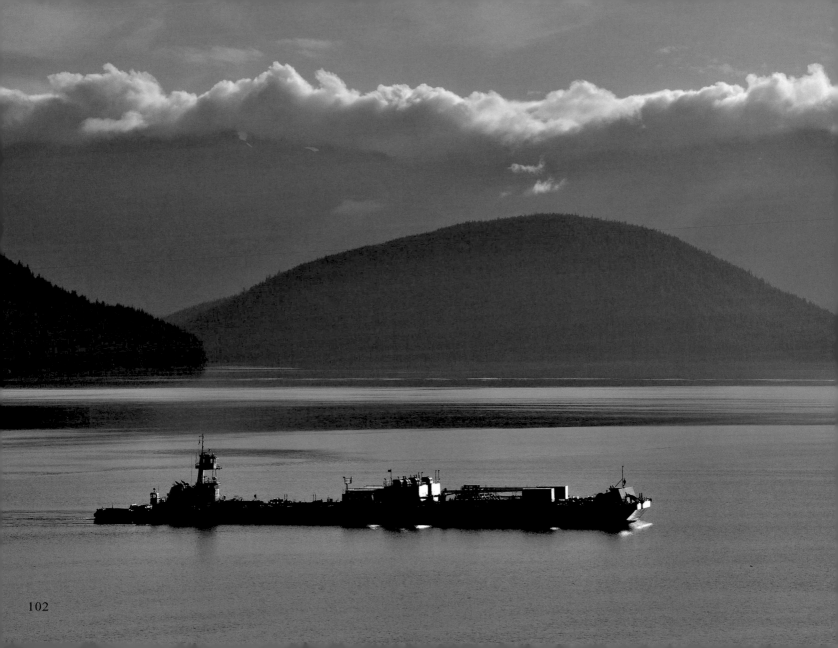

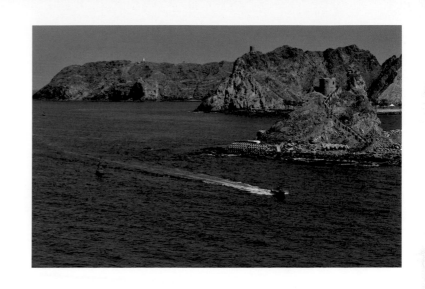

手風琴綿延婉約琴韻

琥珀色滄桑旋律悠然迴響

吟詠旅人濃郁鄉愁

脫掉心中黑色披肩

輕踏流金歲月浪漫舞步

隨曼妙樂音溫柔迴旋

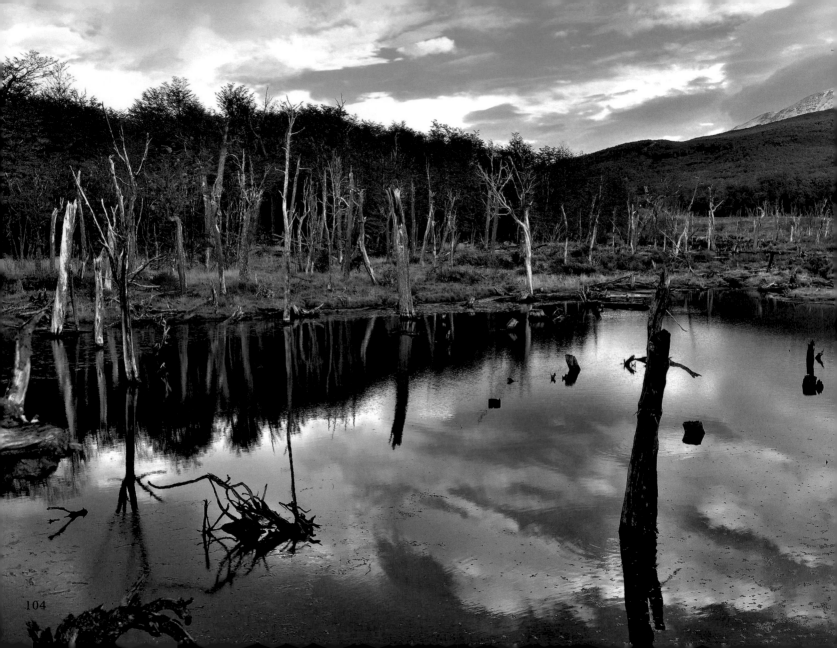

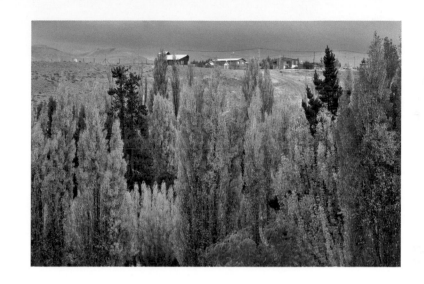

快樂夕陽依然耀眼

晶瑩剔透的心更加璀璨

讚嘆生命豐盛如斯

我已品啜晨曦怡然甜美

擁抱過烈焰灼身浪漫愛情

看遍繁華落盡無限美好

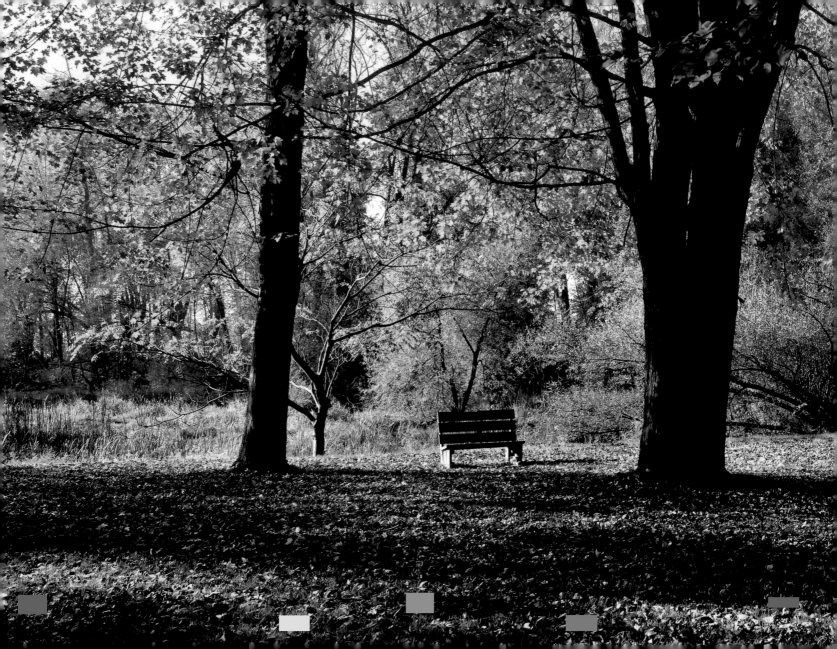

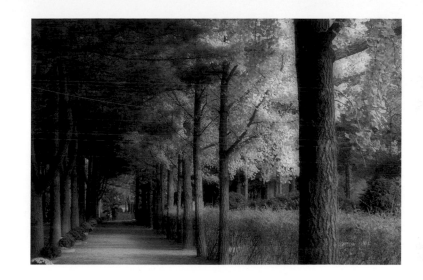

容我以喜悅感恩的心

再唱一首華麗璀璨銀河之歌

一直唱到宇宙甦醒

繁星綻放

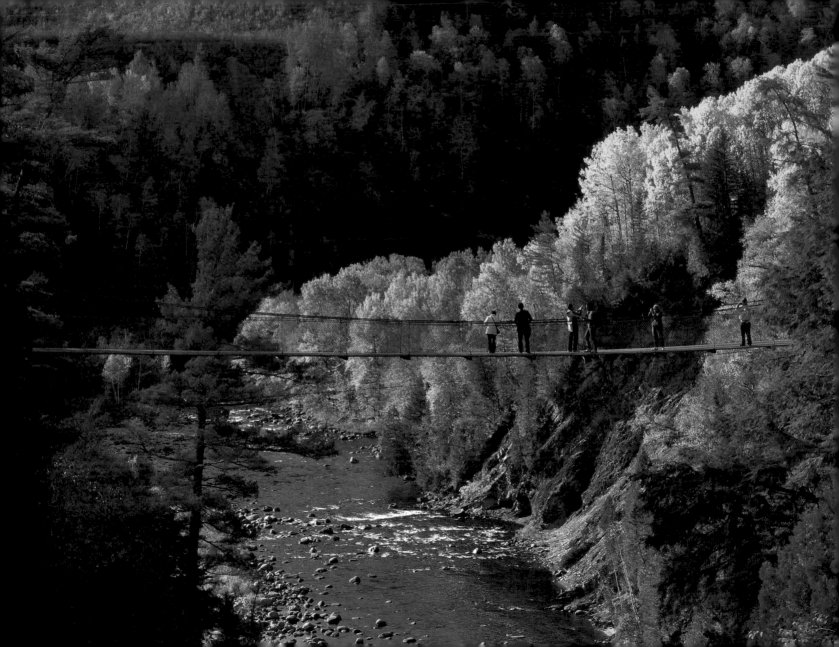

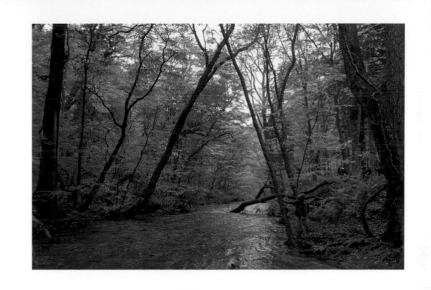

怎能輕易遺忘那清澈眼眸

閃爍皎潔月色款款深情

撫觸蒼茫大地的溫柔

觀音靜臥澄澈奔流河畔

傾聽流水訴說如夢歲月滄桑

鏤刻纏綿河岸的曲折

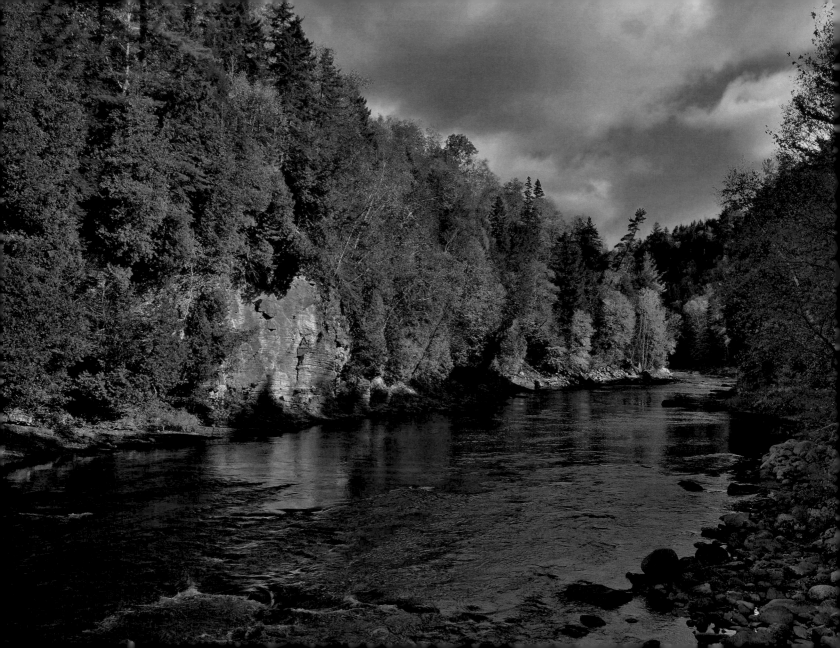

奔流海洋的夢想晶瑩悅耳

日夜撫慰棲息地表

隱身紅樹林的美麗天使

沉寂樹梢雲淡風輕的寧靜

默默守護沈睡大地

靜候雪白羽翼迎風揚起

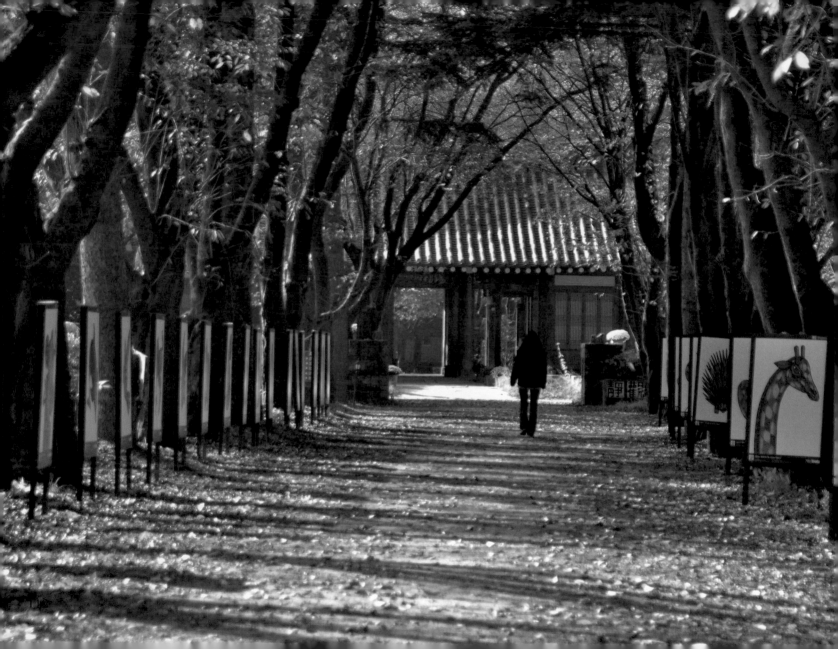

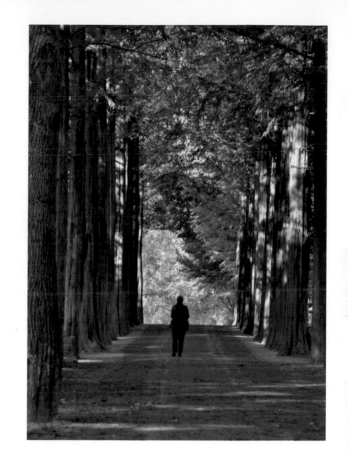

請讓我歇息在妳溫柔羽翼

沈浸妳鬆軟的柔情蜜意

我要慢慢地

進入另一個夢境

在這空靈寂靜的當下

時間在某個角落安靜休眠

請恬起腳尖輕拍羽翼

不要將她喚醒

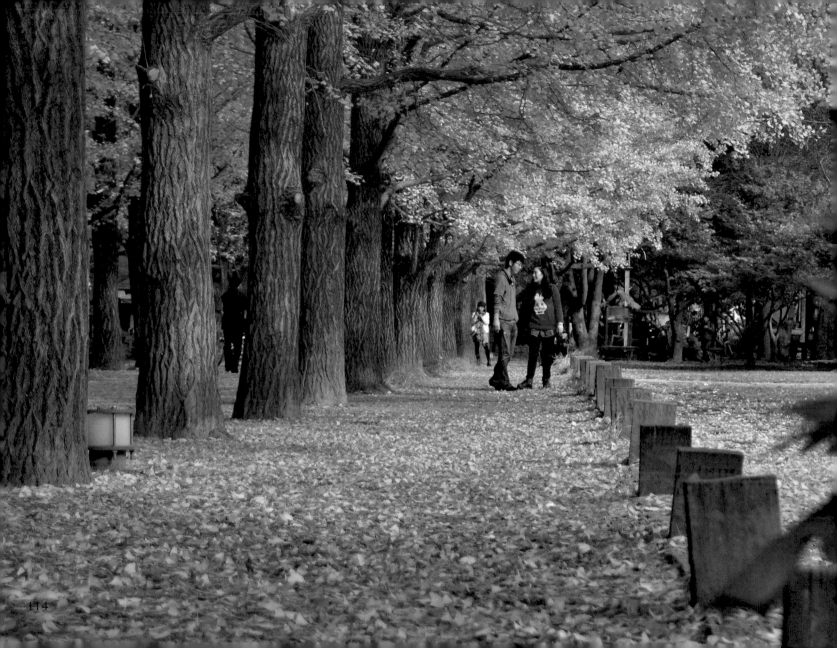

看繁星點綴無垠星空

美麗精靈仙子飛舞的足跡

聽銀河運行低吟淺唱

穿插彗星清脆叮噹聲

人世紛擾隨風飄去

鬆開桎梏重生的靈魂

聆聽壯闊清揚宇宙交響曲

醉臥溫柔天使懷抱裏

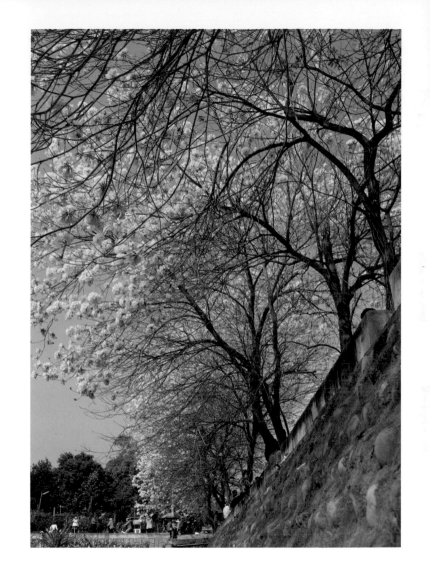

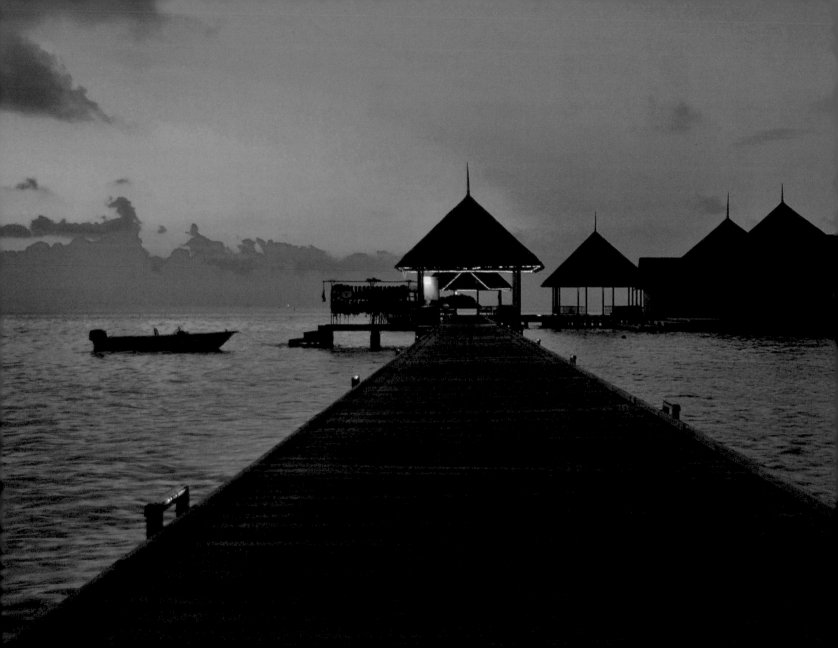

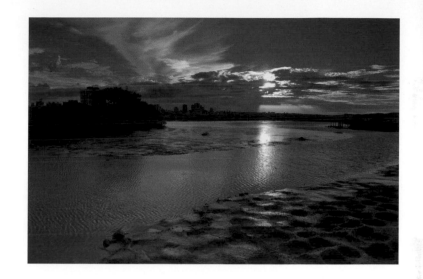

輕倚妳晶瑩如絲的肩

讓飄逸幽香輕盈髮梢

披覆我沈湎哀傷

輕拂妳浸潤慈悲

以柔情編織的雪白絲綢

汲取一絲暖意

祛除我無盡悲愴

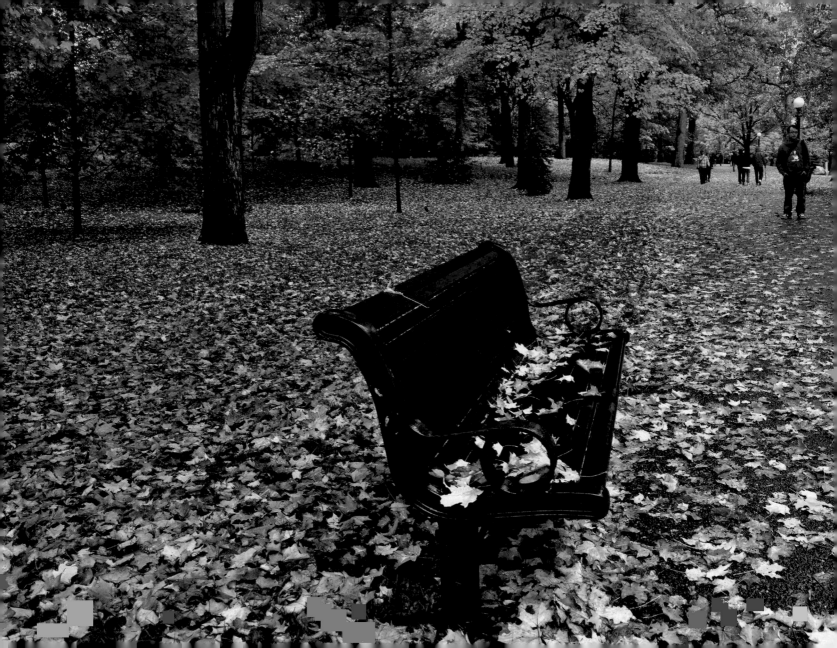

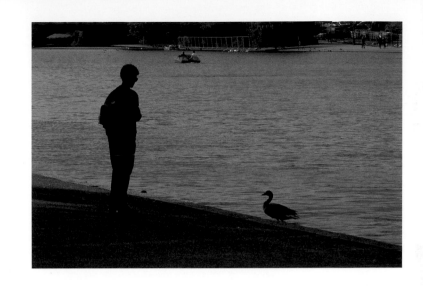

我放下生命沈湎負重

聆聽妳輕聲細語溫柔叨絮

療癒苦澀無依的心靈

妳摘下星星溫暖冰冷夜晚

以月光微醺撫慰寂寞

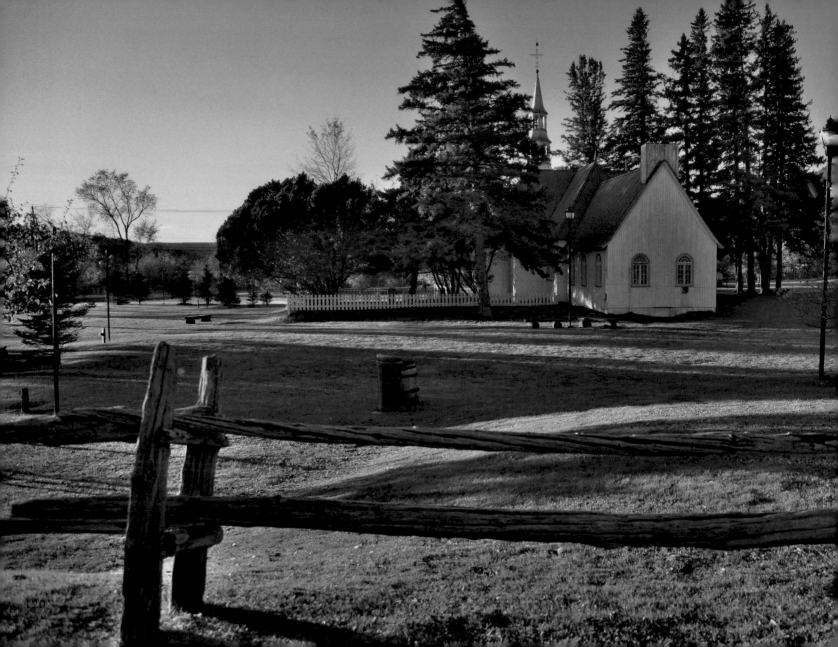

將旅人靜默孤獨的心

沉浸在潔白如詩的世界

晶瑩剔透身體美麗如昔

悅耳歌聲縈繞飄渺

無數美麗生命以無盡的愛

緊緊擁抱寂寞的靈魂

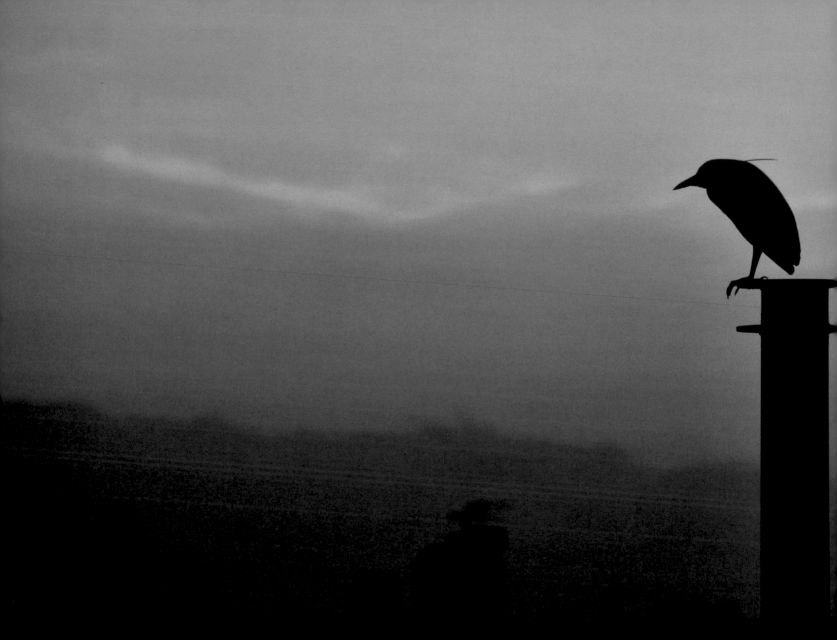

默默守護心中寂靜微光

半閉眼簾星光閃爍綻放明滅

安坐宇宙時間空隙裏

浩瀚星雲迴旋朵朵漣漪

生生世世盤旋腦海

映演悲歡離合夢幻泡影

動人心弦美麗故事

淚水與歡笑交織輪迴

踩踏月光溫暖足跡

靜默行腳的行者蕩然迴首

怡人弦樂迴響天際

微笑自嘴角輕輕揚起

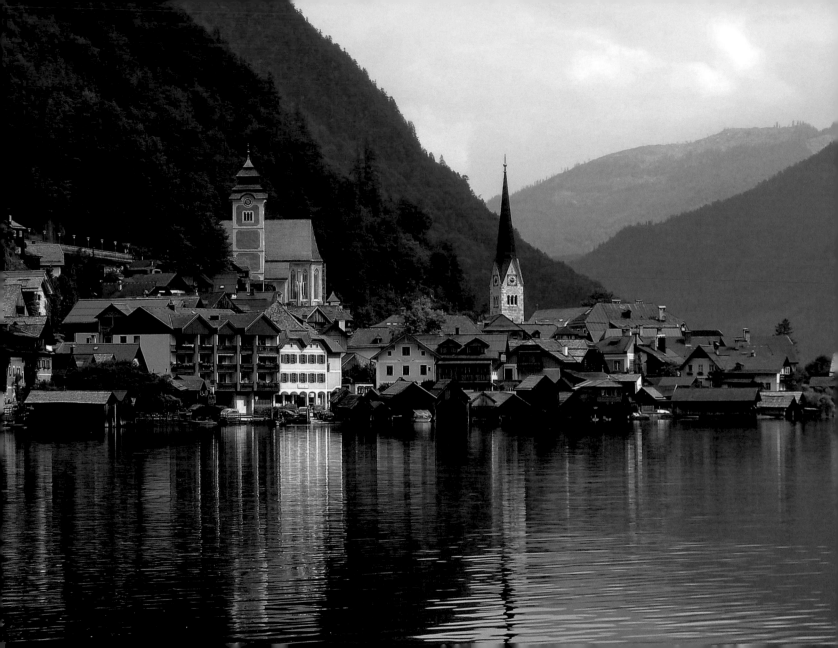

繁華似錦

Chaper 3

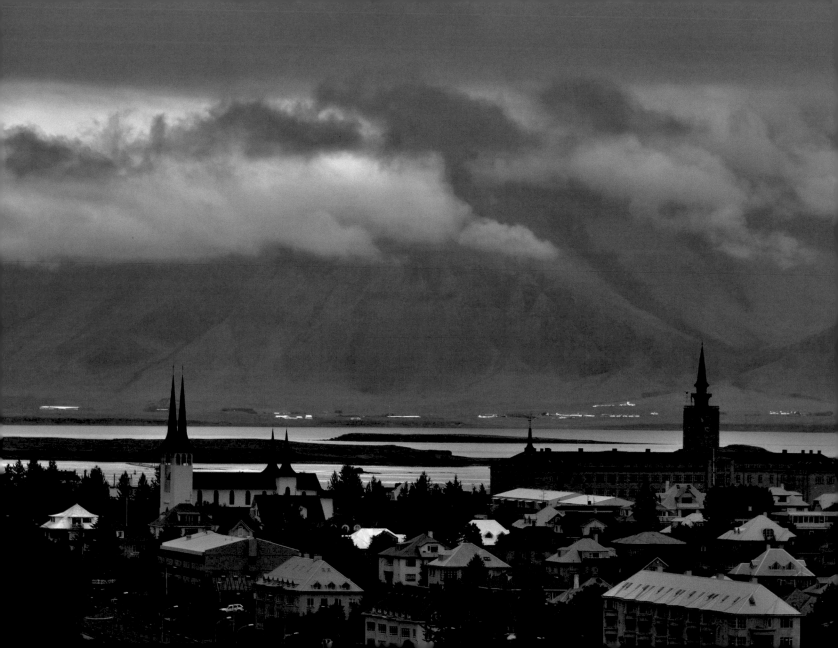

花瓣鬆脫甜蜜繫結

在和煦微風搖籃裏沈睡

陽光溫柔撫觸

遠方清脆笛音飛揚

花仙精靈圍繞飛舞

呵護靜默飄零的花瓣

時間悄悄停止呼吸

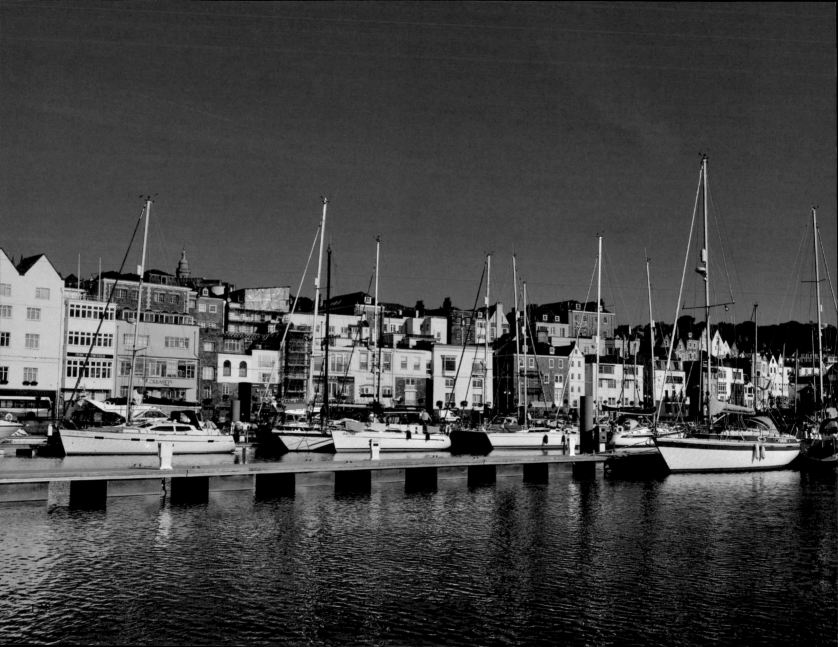

青草鋪上綠色錦緞

鬆軟大地張開溫暖懷抱

默默等候優雅時刻

微笑的花落地

當下甦醒

安憩雪白絲綢飄拂

平靜喜悅神聖空間

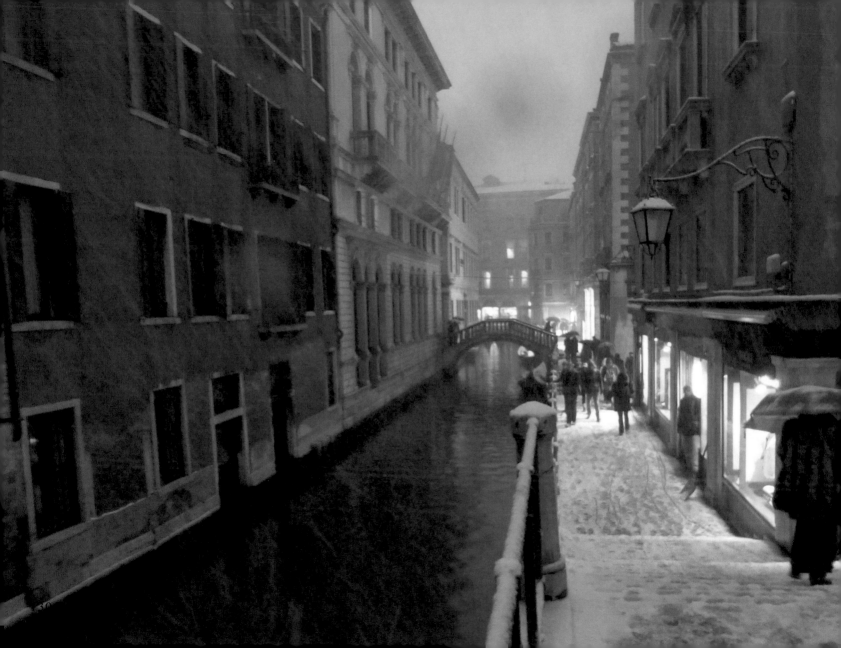

張開明亮雙眼

舒展晶瑩剔透的翅膀

輕盈飛舞

綻放喜悅的彩虹

婷婷玉立的花甦醒

在空中微笑

乘著希望的雲朵

順風翱翔

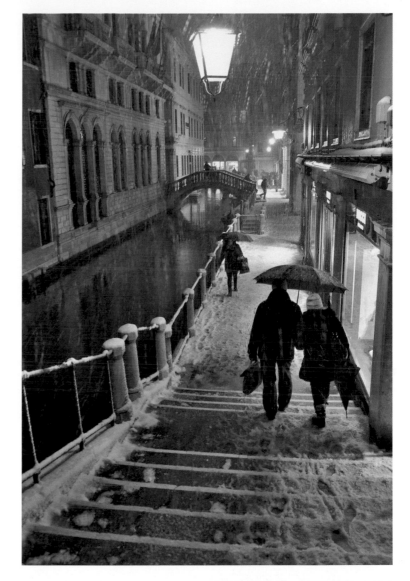

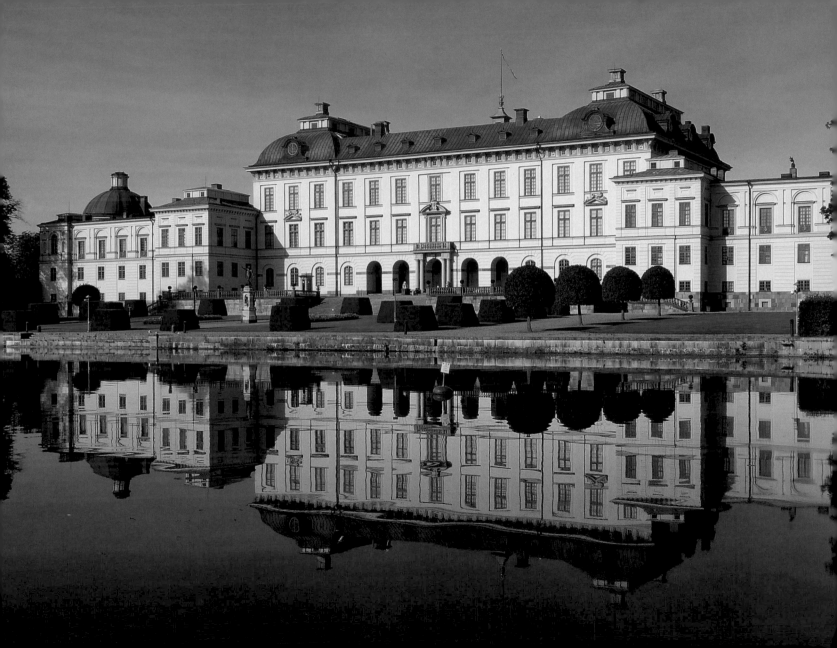

以星光明滅譜曲

以星斗和弦

輕踏銀河軌跡漫步

低吟淺唱

傳唱宇宙遙遠盡頭

每一個燦爛星系

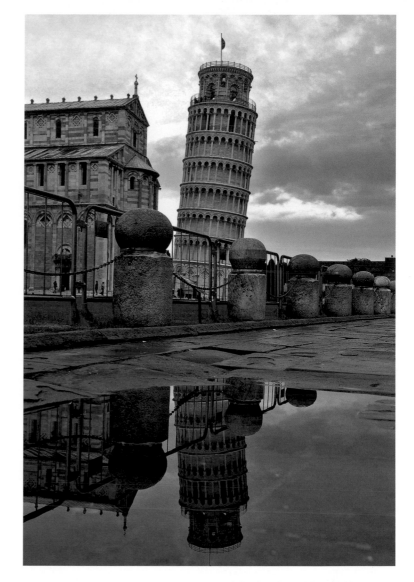

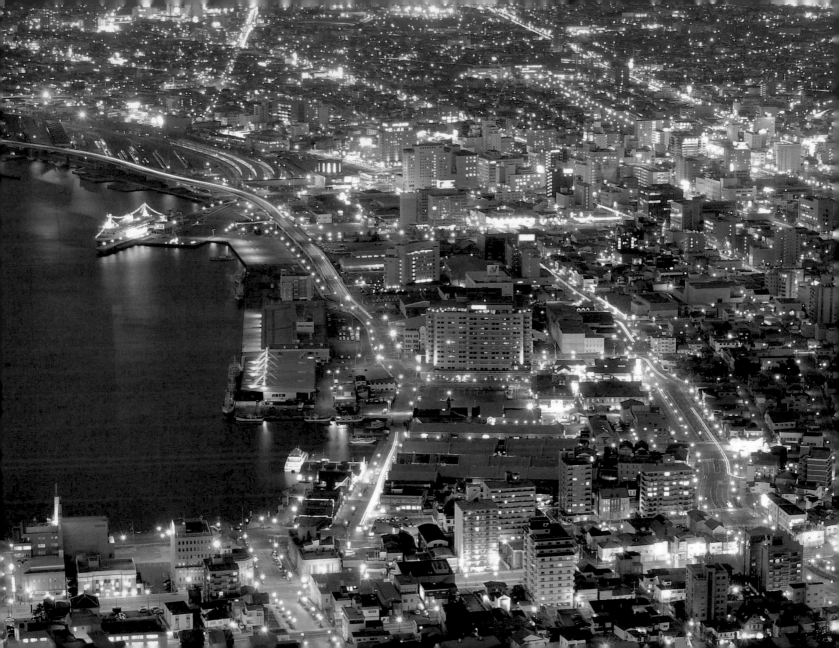

每一顆湛藍星球

有關永恆的愛戀

像天際耀眼彗星

舞動明媚姿影

令人讚歎的刷白

在美麗瞳孔中映照

不可磨滅的殘影

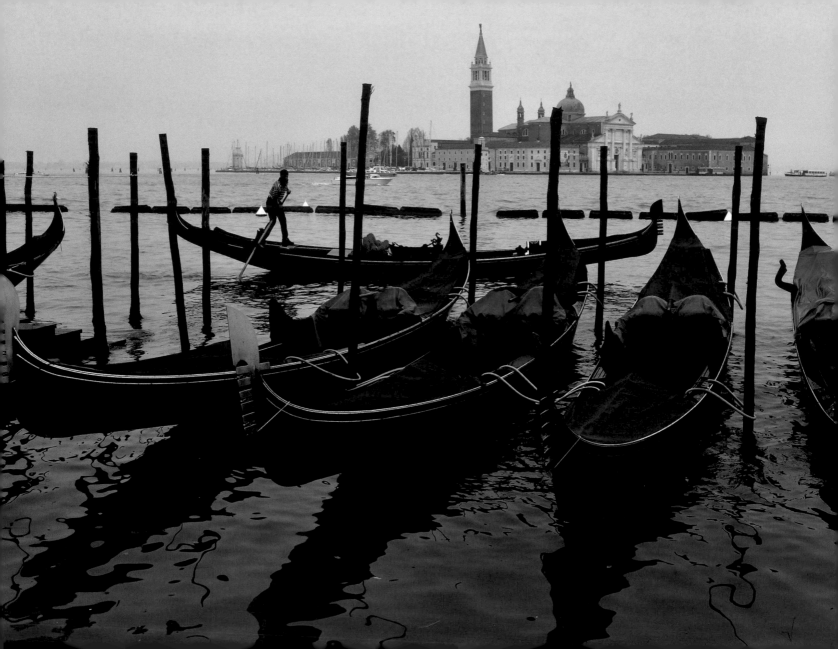

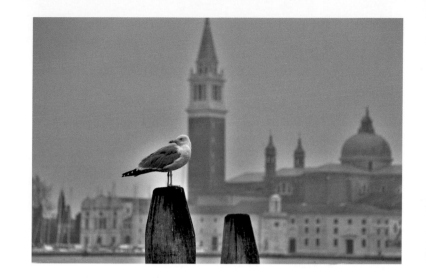

優雅伸展雪白羽翼

空中舞者伴輕揚微風起舞

徜徉地球交響樂團悠揚樂音

大幅翻滾　慢速滑行

不著地的空中舞者

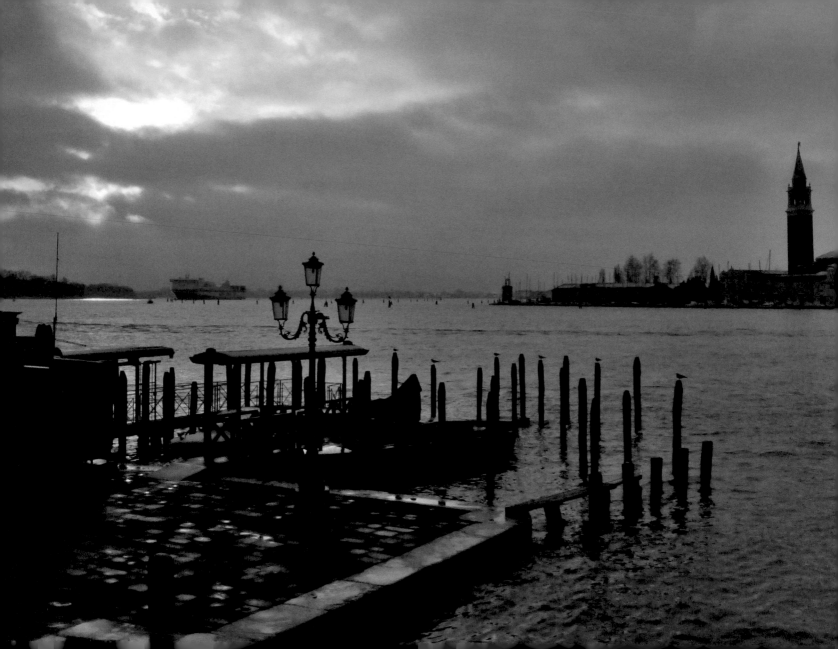

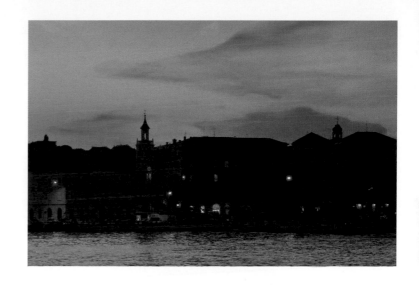

微閉雙眼　用心飛行

在雲端輕踏舞步　快速旋身

像疾馳天空流星刷白

在湛藍星空留下

美妙殘影

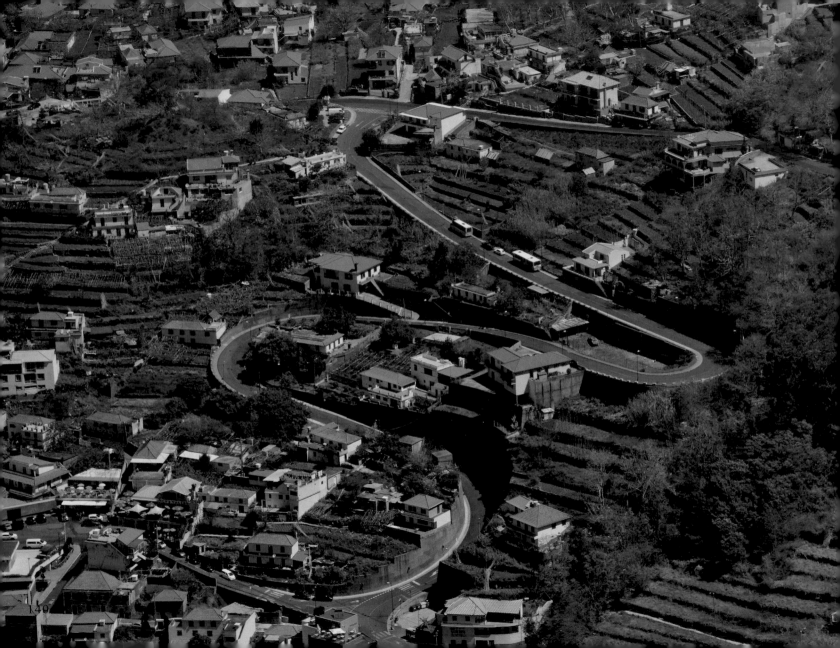

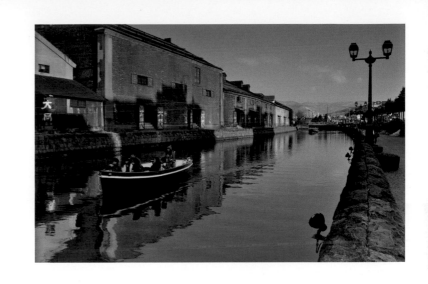

在河岸閱讀潺潺流水

悲歡歲月的波濤

道不盡汨汨滄桑

在山巔閱讀山巒刻骨銘心

波瀾壯闊的史詩

磨滅不了的歷史滄桑

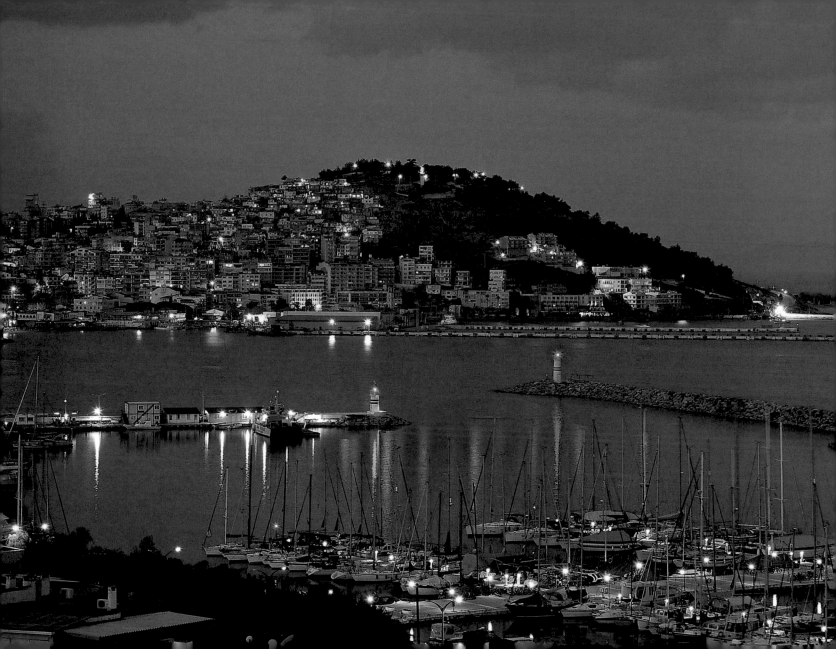

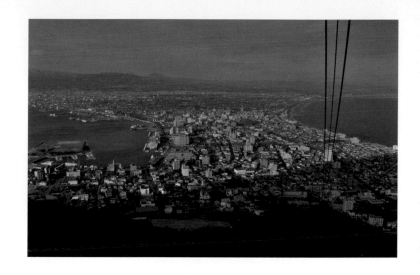

在湛藍夜空閱讀浩瀚蒼穹

銀河星系運行軌跡

物換星移的故事

在戀人明亮眼眸裏閱讀

柔情似水款款深情

永誌不渝的愛戀

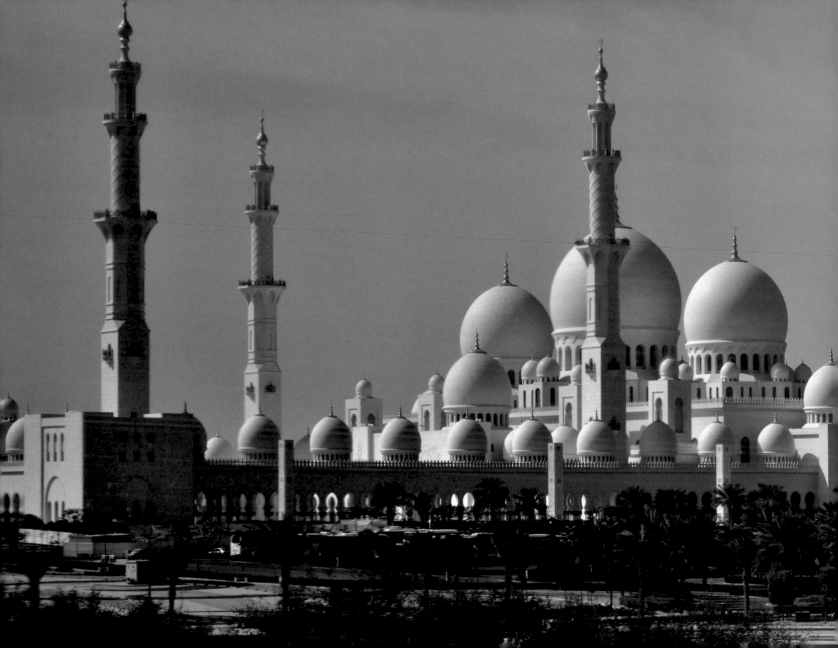

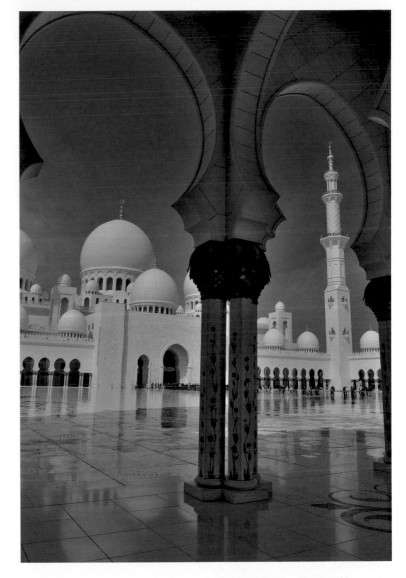

在天使慈悲的光環裏閱讀

豐富多彩奇幻之旅

心靈淨化生命奇蹟

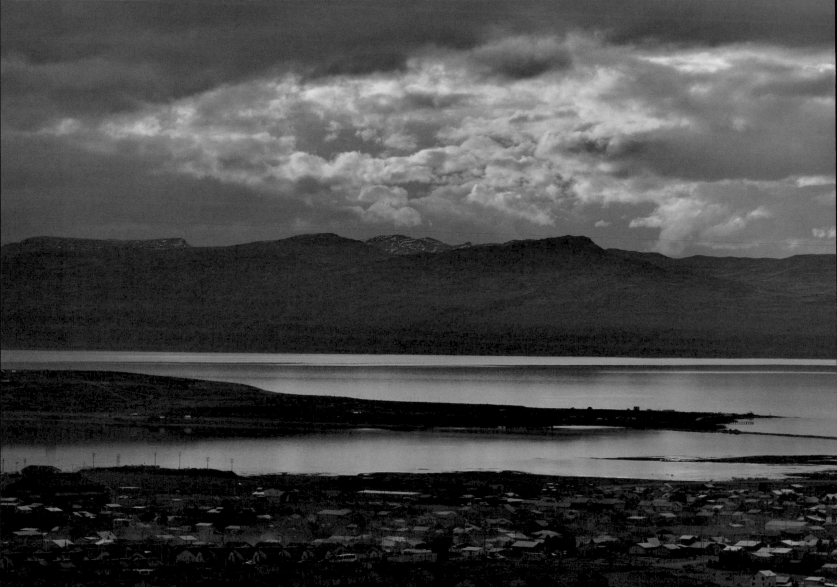

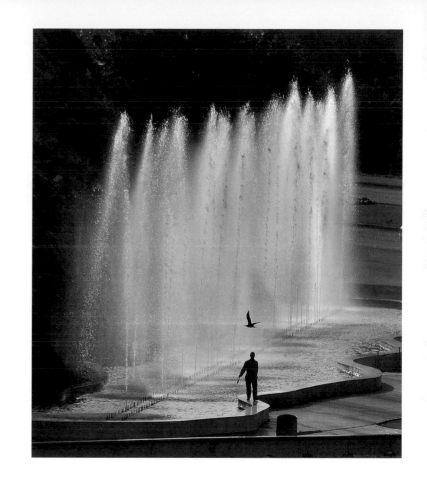

喜悅自心底燦然綻放

甜蜜記憶搖曳溫煦苗圃

怡然芬芳隨樂音繚繞

飄逸溫馨濃郁慈悲芬芳

如晶瑩朝露含淚

墜入大地溫暖懷抱

灑淨一片詩意

孕育無邊生命之花

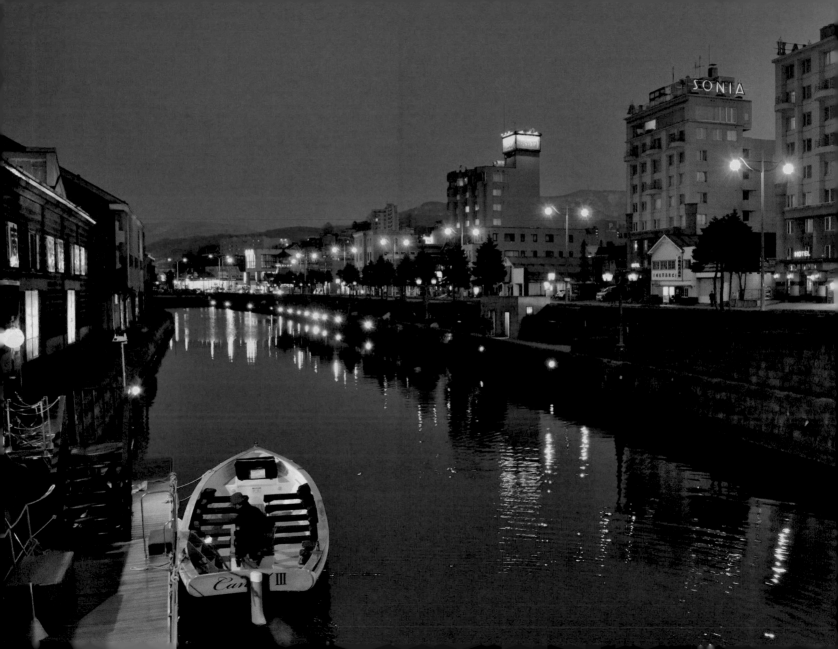

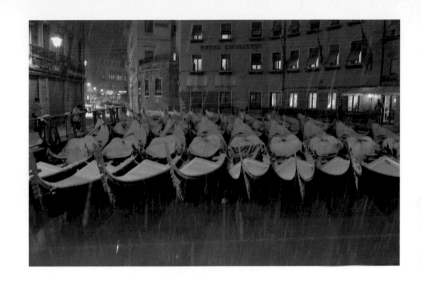

繁星飄蕩綻放夢想的星空

斑斕璀璨迴旋天際

放逸纏綿悱惻的浪漫

遍灑銀花朵朵

輕揚羽翼飄浮夢幻泡影

隨希望流星飛舞

穿梭時間堆疊的夢境

點綴悲歡離合

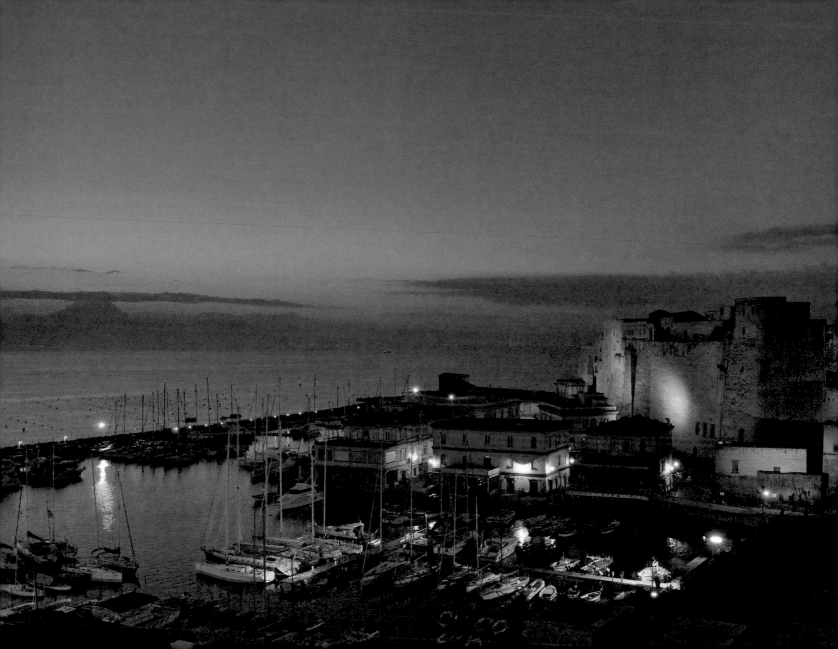

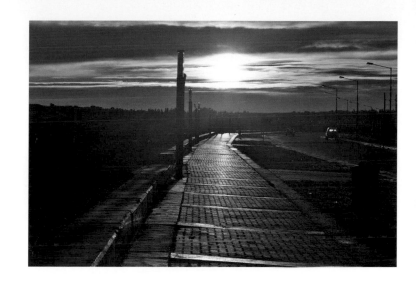

誰在虛空拉扯晶瑩絲線

糾結刻骨銘心的眷戀

點燃紫色馨香

抖落一池燦爛星雲

拾起灑落星際夢想碎片

藏入心底寧靜的角落

以愛浸潤溫柔守候

等待重新綻放的時刻

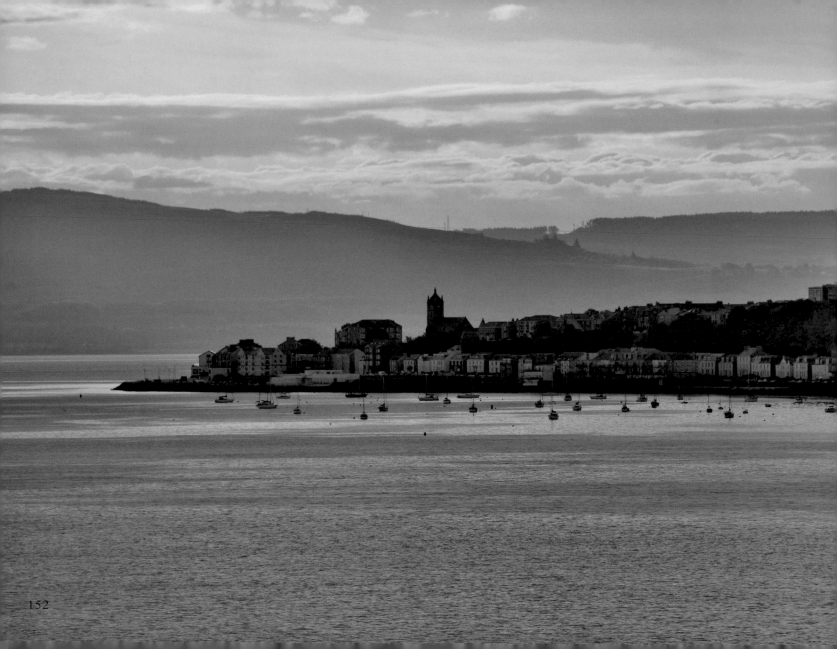

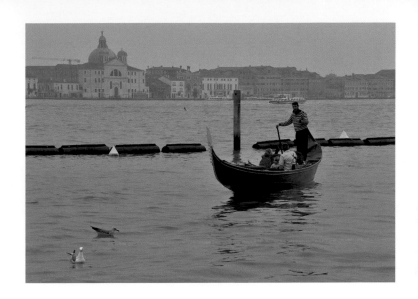

專注行走　呼吸

升起一面　防護罩

紛擾世界　隔離在外

雜沓聲響　漸行漸遠

擁抱寂靜　聆聽樹梢麻雀

低語吟唱　享受空靈

心的邊界淡然消逝

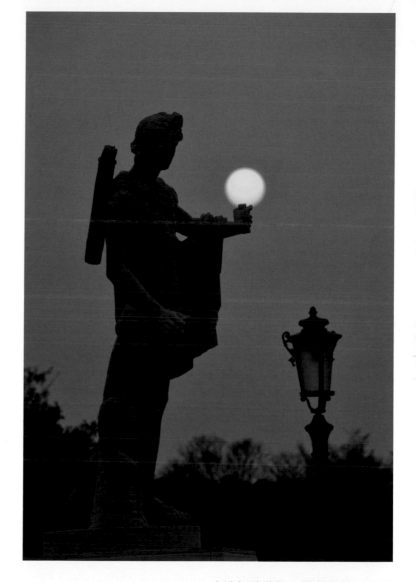

在時間流動中忘情舞蹈

以纖細指尖演繹無盡的愛

溫柔詮釋美麗生命

在時間流動中靜默聆聽

婉約旋律隨心弦裊裊升起

悠揚樂音指間迴響

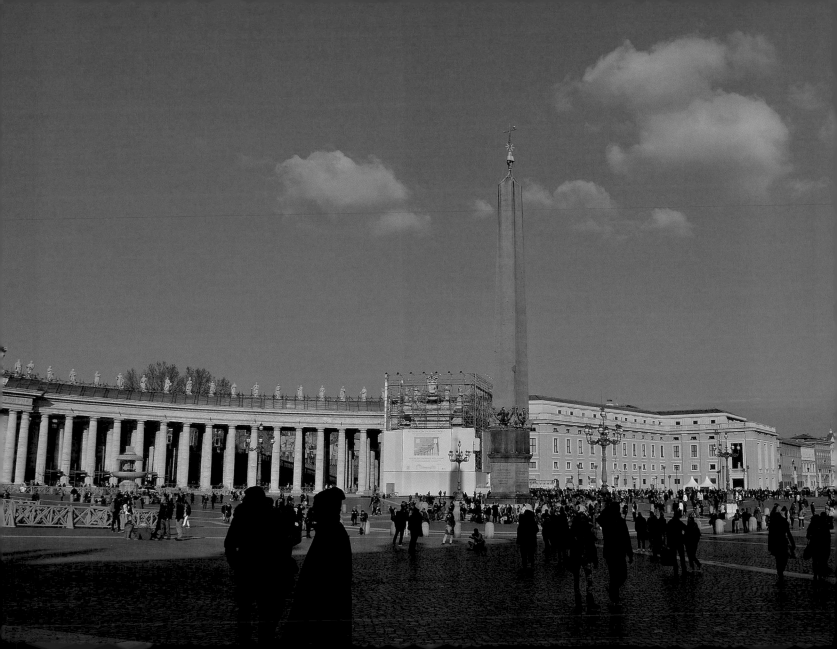

在時間流動中捕捉靈感

以畫筆靈巧舞動斑斕色彩

轉折生命美妙蛻變

在時間流動中感知脈動

譜寫繁星交響方程式

演繹意識能量鋪陳的宇宙

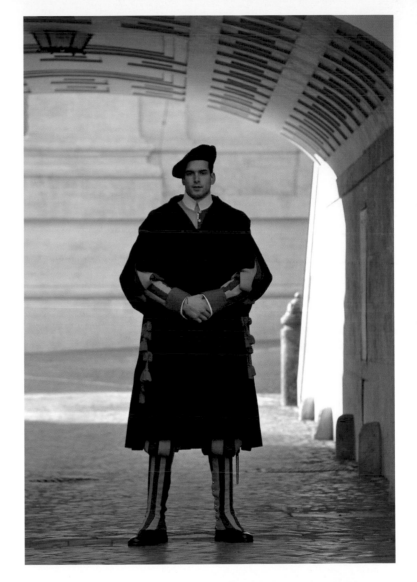

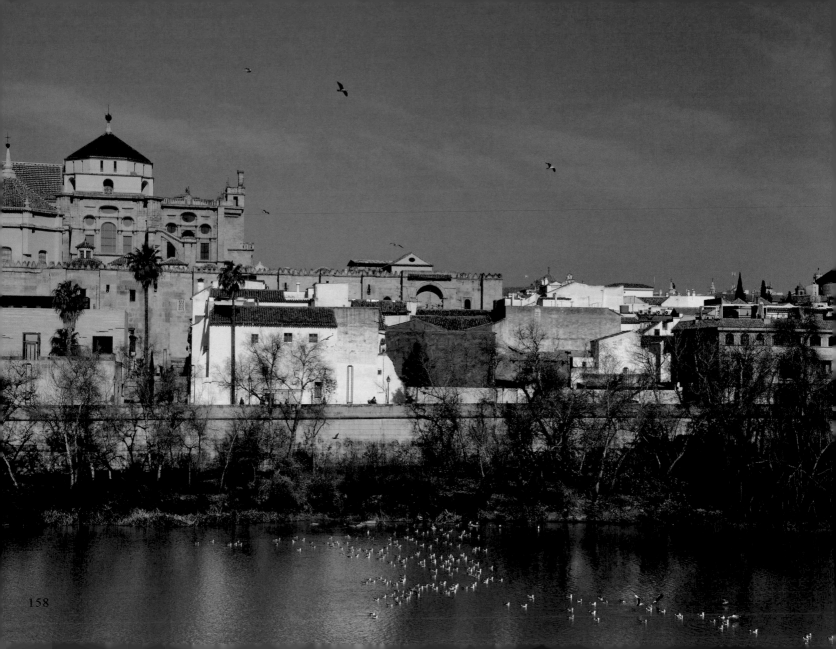

在時間流動中靜思冥想

澄澈心靈浮現美好文字

書寫撫慰人心的詩篇

在時間悠然靜止的剎那

宇宙全像映入眼簾

自溫暖寂靜白光中甦醒

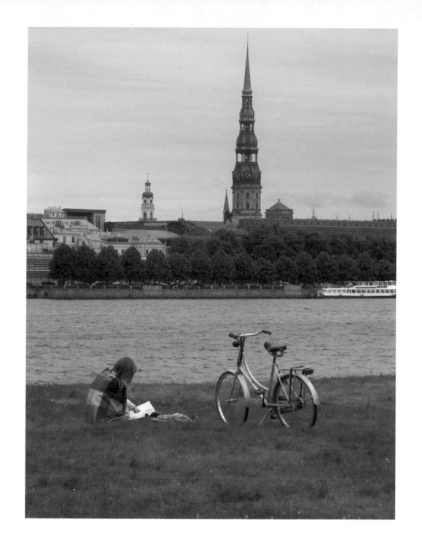

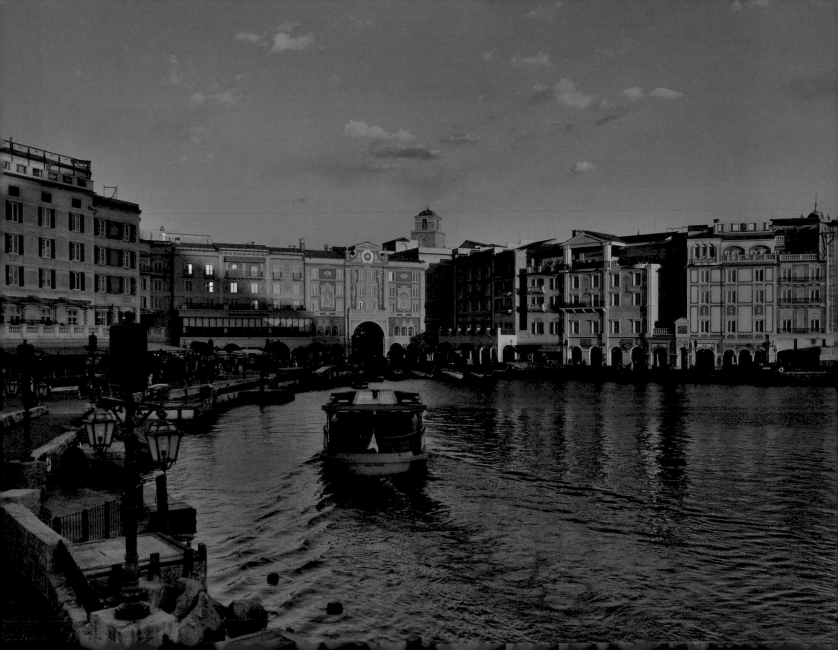

沈靜無痕的藍光穿透虛空

跨越宇宙時空星際之門

逃脫黑洞　龐然訊息忽悠湧現

愉悅能量躍然昇起

清朗無聲的漣漪悄然波動

樂音清脆晶瑩似水

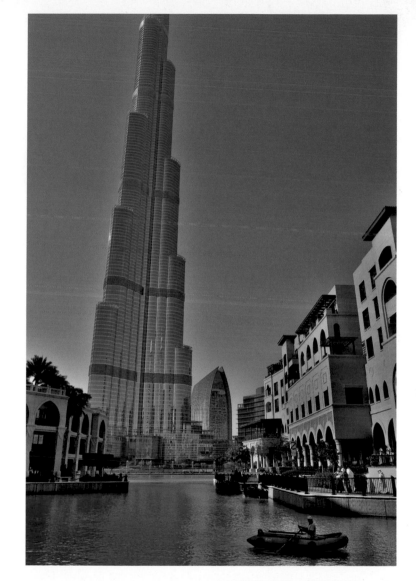

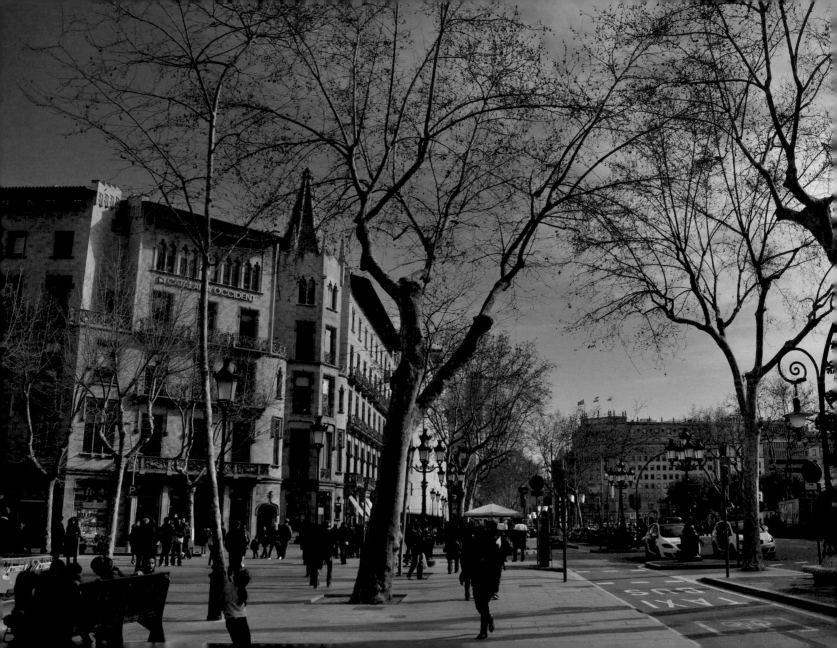

飄渺天際曼妙低迴

褪去暗黑心靈的渲染

澄澈光暈映照心中彩虹

潔淨心靈看見喜悅繽紛洋溢

希望女神揚起雪白羽翼

自由靈魂迎風飛翔

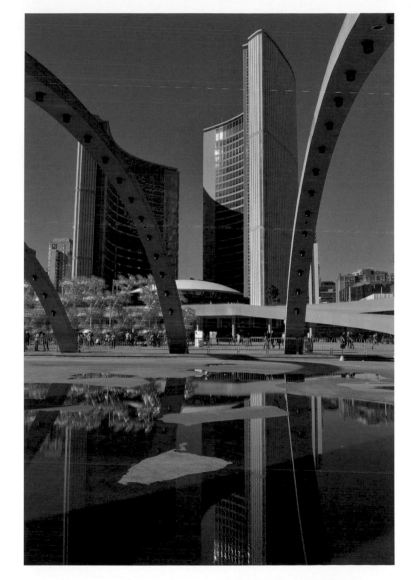

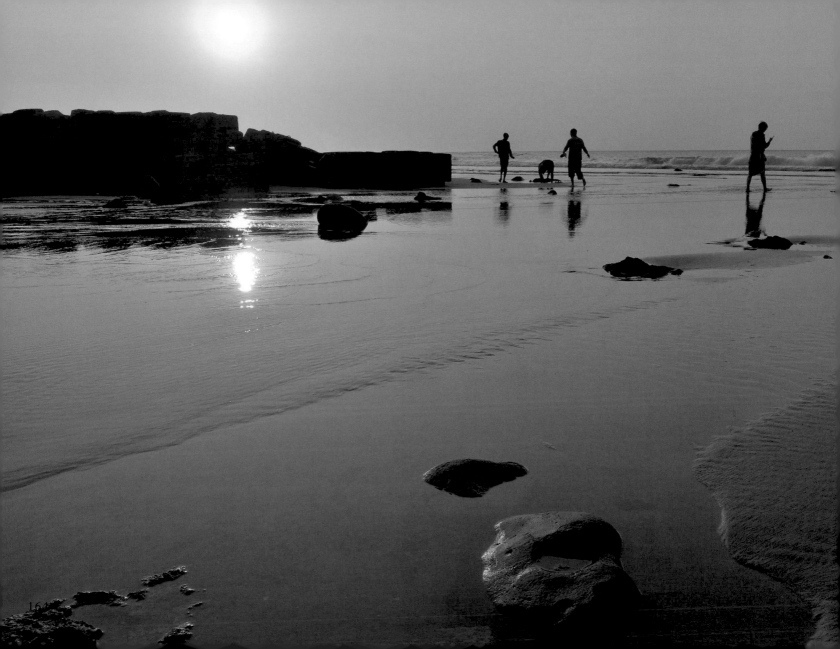

樹梢聽見秋風的訊息

凍結哀傷的季節即將到來

天空佈滿銀色絲線

佇立樹下等候冬天的旅人

捧著憂傷微弱的心

虔誠祈請時間的療癒

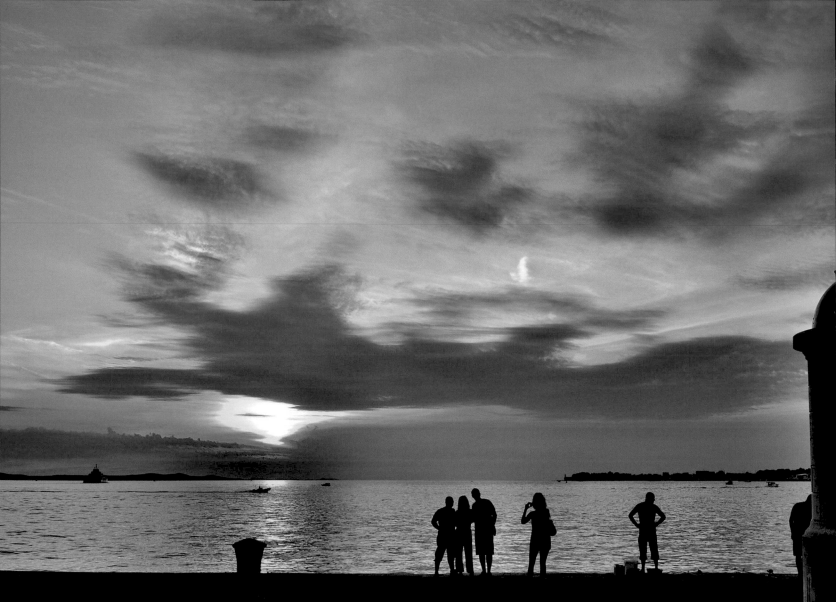

月光輕拍旅人沉寂背影

悄悄抬起滿佈滄桑的臉龐

湛藍星光溫柔撫觸

停止等待的臉盈滿笑意

伸展羽翼的心飛越樹梢

在銀河漩渦上跳舞

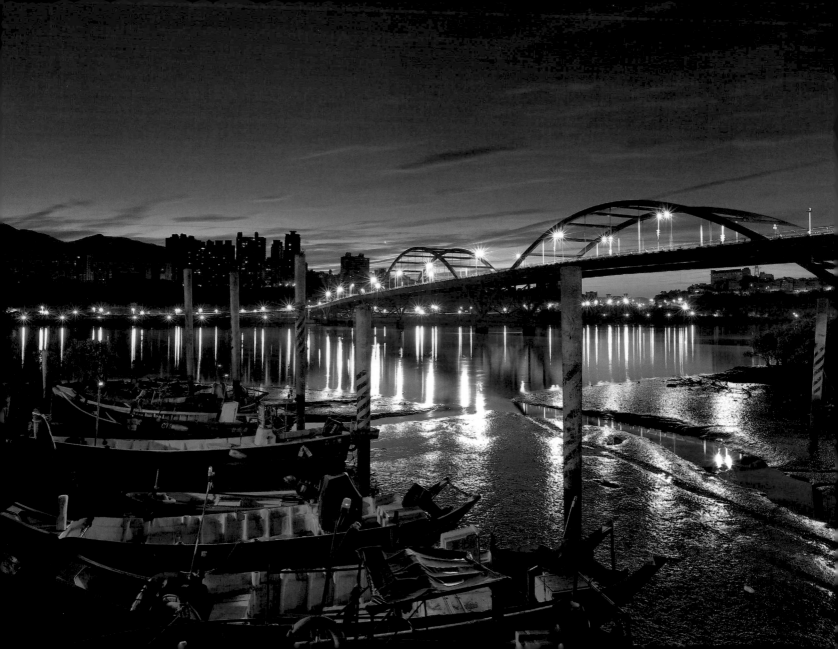

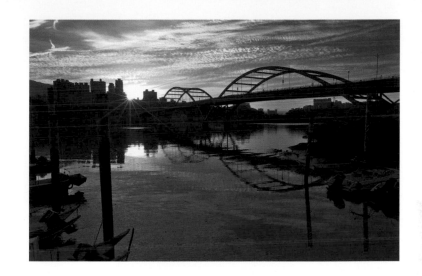

圓潤飽滿表面張力

平衡極致之美

隨生命優雅律動

如詩絃樂

悠遊宇宙生滅之間

交織時間空間的泡影

過去現在與未來

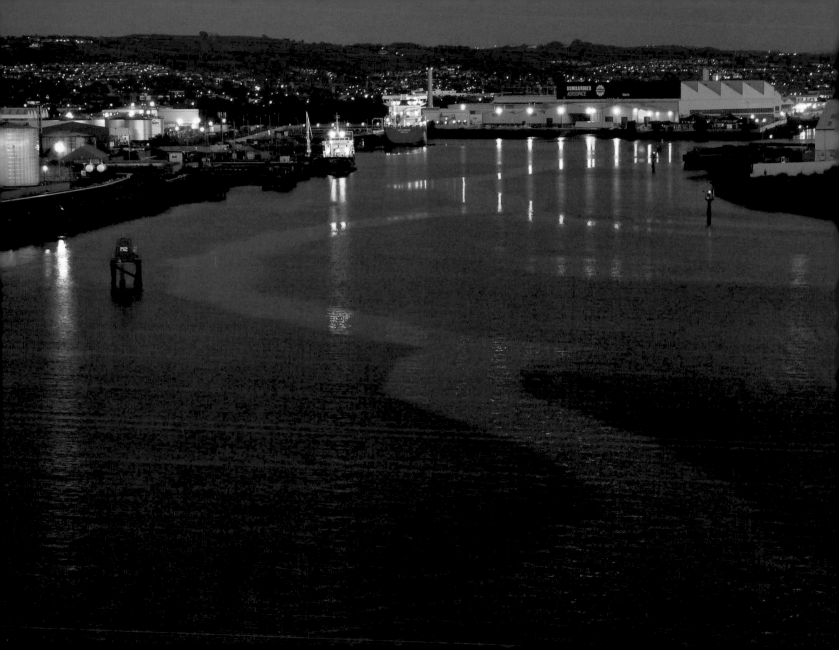

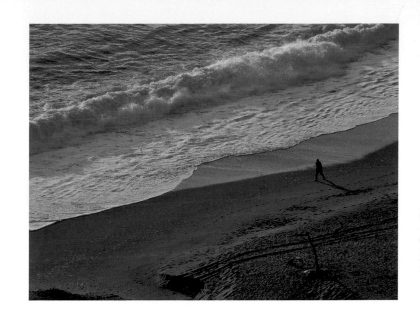

以彩筆描繪繽紛生命景緻

像恆河沙數斑斕星雲

壯麗無邊

以流暢墨色揮灑靈魂悸動

像流星滑行湛藍星空

餘韻無窮

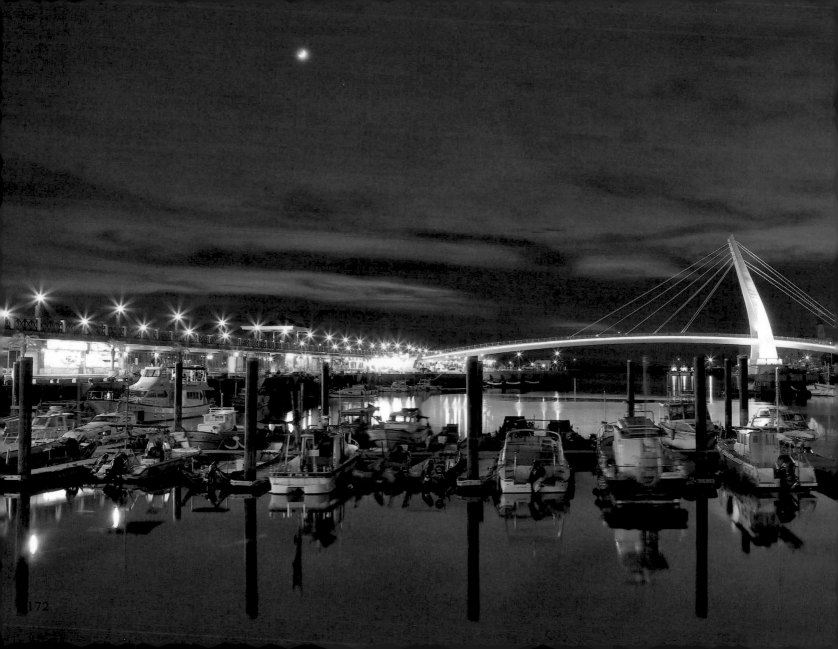

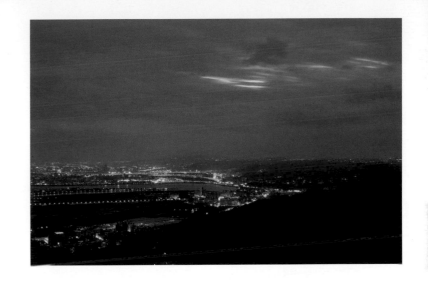

以曼妙姿影舞動旋轉世界

像銀河迷炫晶瑩軌道

喜悅盈滿

以深層感動吟唱生命之歌

撩撥宇宙萬物心弦

熱淚盈眶

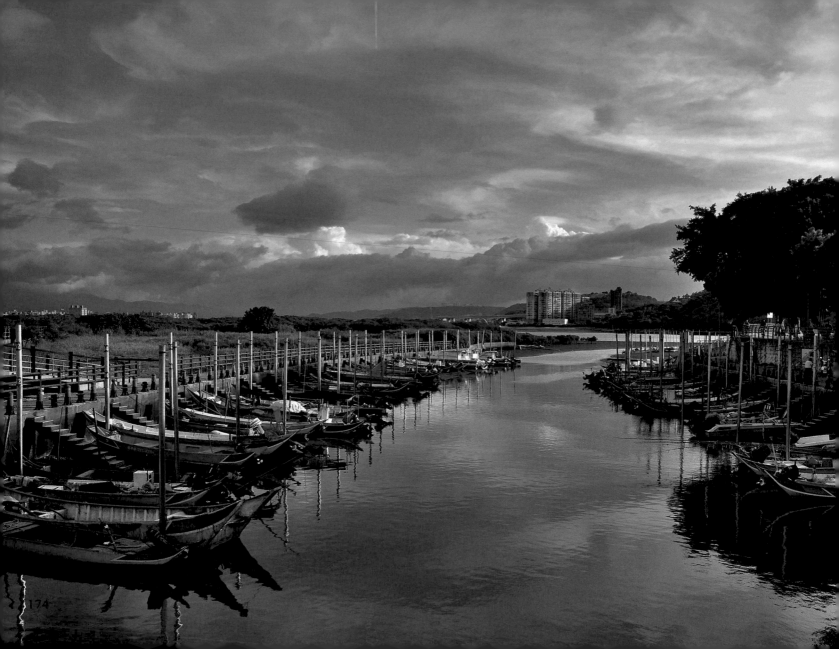

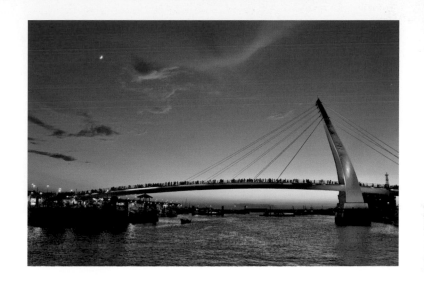

以純淨心靈譜寫美麗詩篇

時間消逝眼眸中

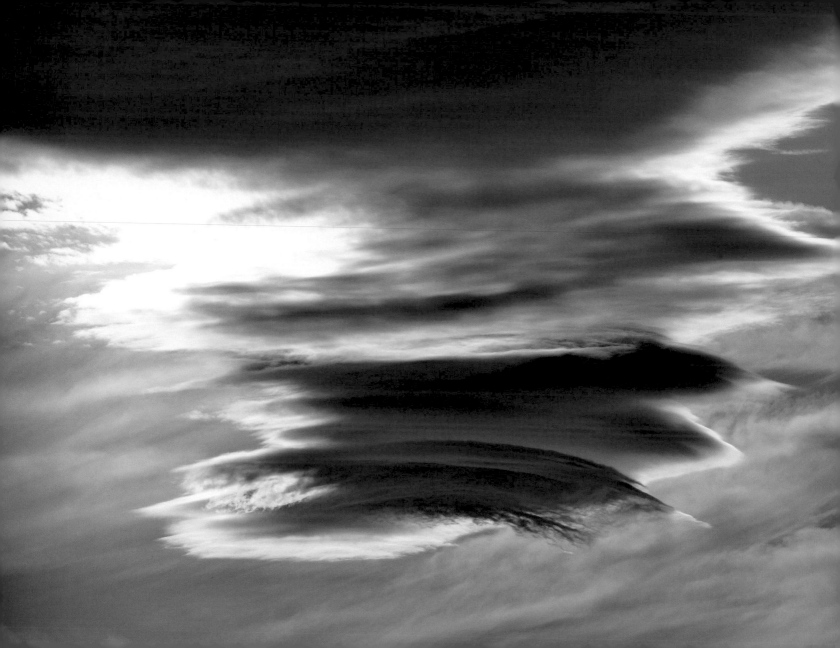

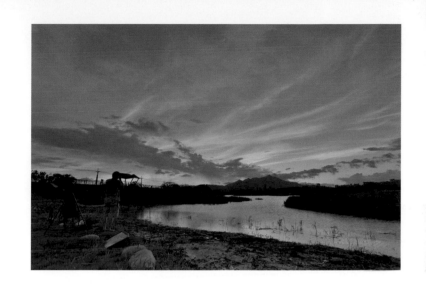

誰在虛空輕踏舞步

搖撼娑婆世界

婀娜姿影映照寂寞心靈

輕揚雪白羽翼

誰在虛空揮舞如椽大筆

騰雲紙上氣韻生動

暈染流金歲月

彩繪一方日月星辰

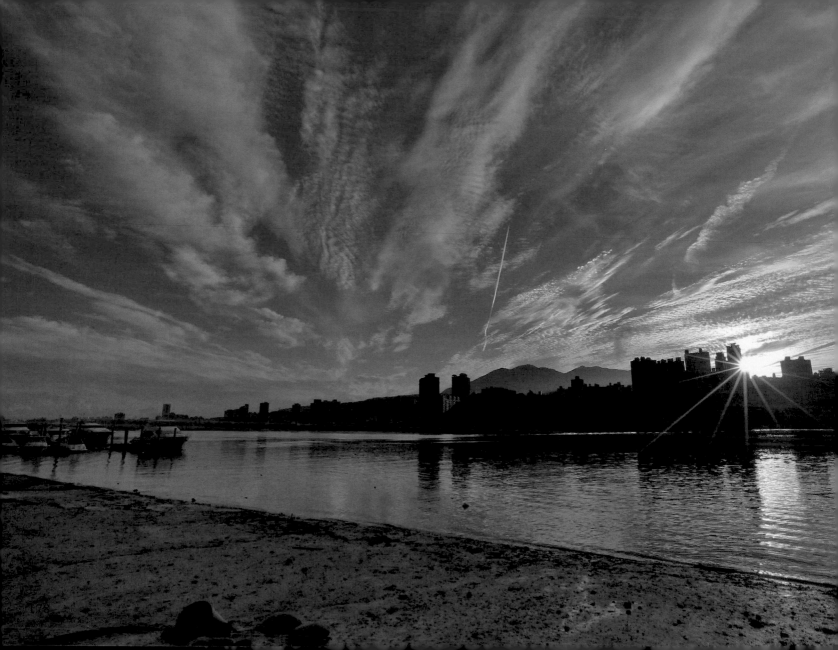

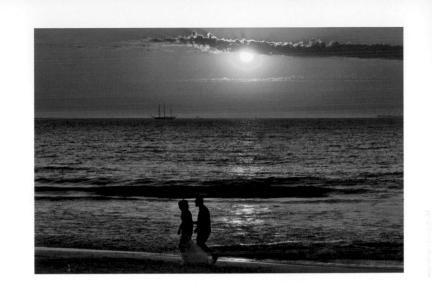

誰在虛空低吟淺唱

琴韻歌聲撫慰受創心靈

真摯情感繚繞

生生世世

誰在虛空深情詠嘆

美麗詩篇歌詠英雄傳說

魔幻文字紛飛

神話的天空

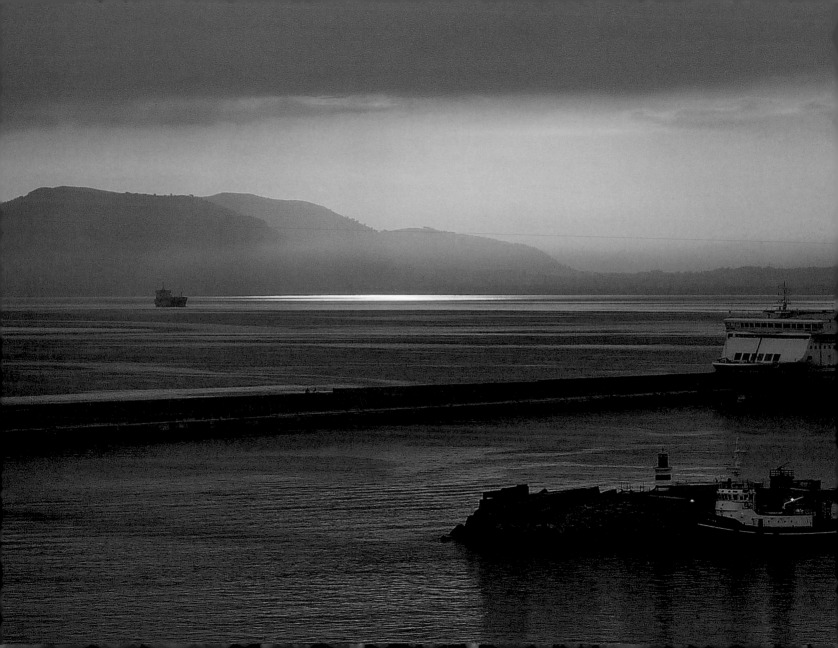

誰在虛空虔誠演算

純淨靈魂建構永恆價值

以神秘曲線喚醒

心靈符號

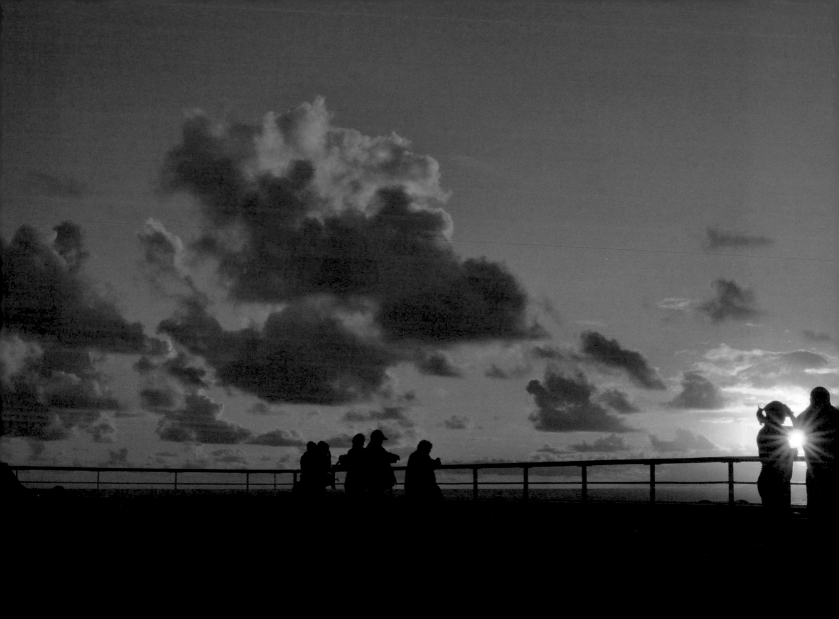

我們像繁星般的愛戀

在飄渺星空中

閃爍　明滅

妳以清澈眼眸

映照無垠宇宙的空曠

寧靜　澄澈

妳輕甩晶瑩髮絲

揚起滿天彗星

星辰像春雪般

紛紛飄落

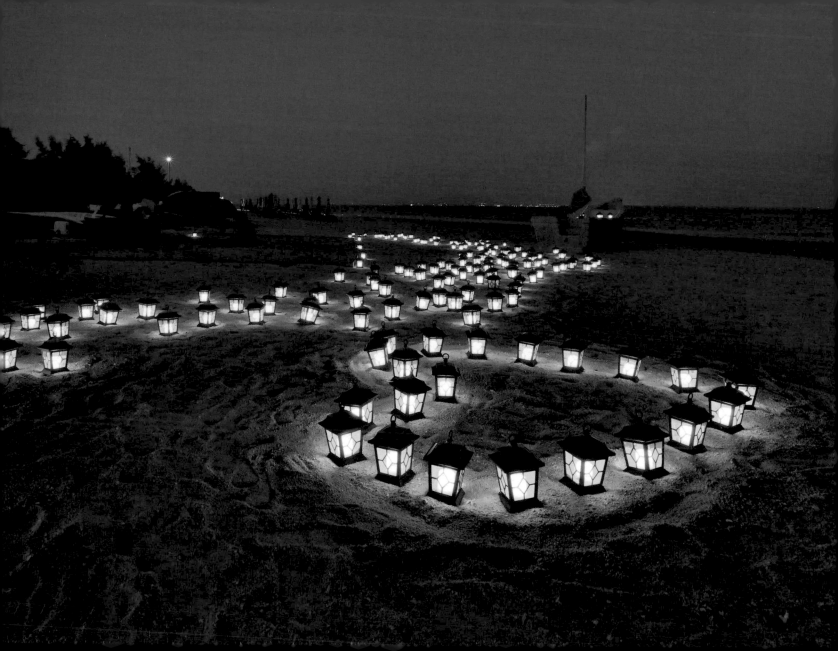

在寂靜星空輕舞曼妙姿影

流暢舞步迴旋星海

悠揚樂音如醉

琴韻飄香

浸潤無垠時空

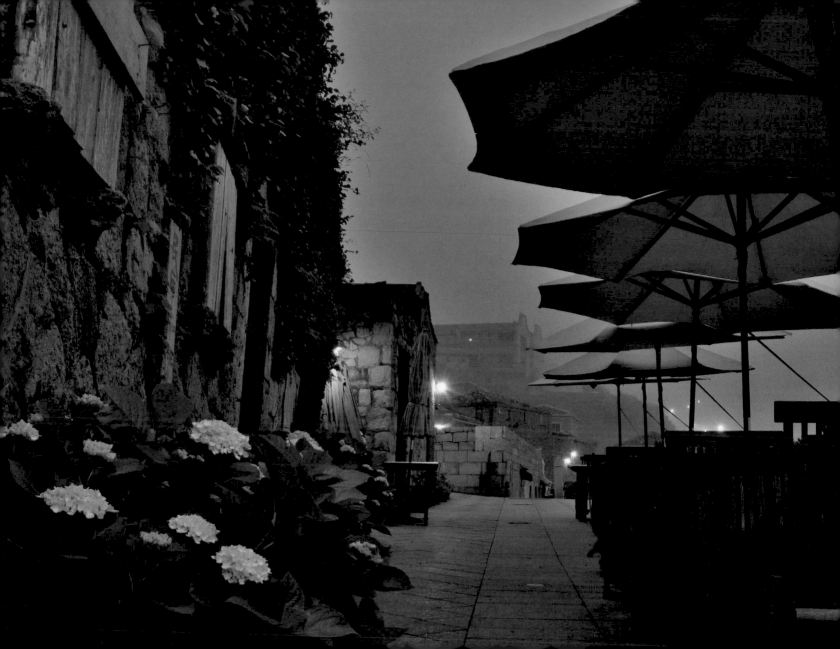

在心靈畫布塗抹七彩虹光

蘊染澄澈無痕虛空

斑斕星雲如織

點綴流星

彩繪如夢幻影

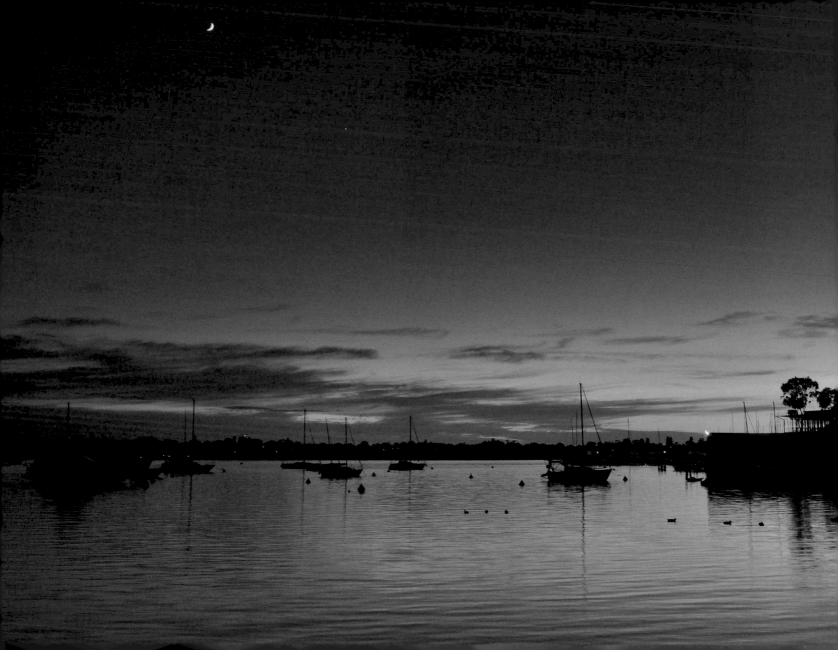

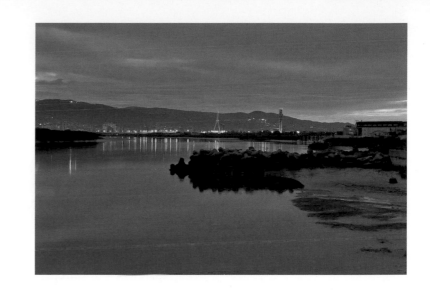

在晶瑩天幕書寫光明符號

潔淨詩篇閃爍星光

空靈寂靜如禪

銀河朵朵

綻放如花生命

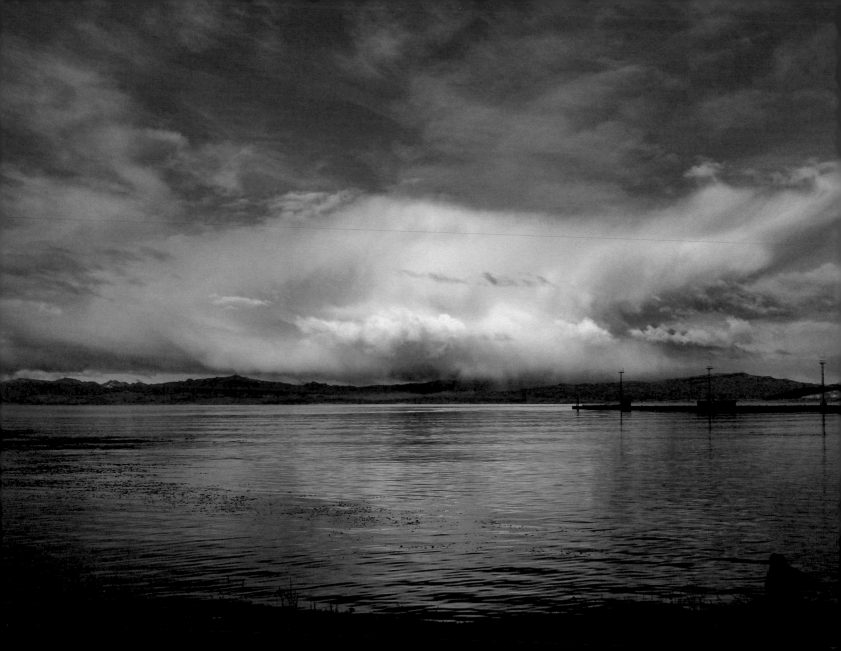